U0010066

二戰下臺灣的時局畫

戰爭中的美術

黃琪惠 |著|

編輯說明

本書引用之臺府展作品圖版,由財團法人陳澄波文化基金會與藝術家家屬提供。
內文圖說僅列出圖錄名稱與年份,所引各回展覽圖錄之出版資訊,完整出版資訊如下:

臺灣日本畫協會,《第一回臺灣美術展覽會圖錄》,臺北:臺灣日本畫協會,1928
臺灣教育會,《第三回臺灣美術展覽會圖錄》,臺北:財團法人學租財團,1930
臺灣教育會,《第七回臺灣美術展覽會圖錄》,臺北:財團法人學租財團,1934
臺灣總督府,《第一回府展圖錄》,臺北:臺灣總督府,1939
臺灣總督府,《第二回府展圖錄》,臺北:臺灣總督府,1940
臺灣總督府,《第三回府展圖錄》,臺北:臺灣總督府,1941
臺灣總督府,《第四回府展圖錄》,臺北:臺灣總督府,1942
臺灣總督府,《第五回府展圖錄》,臺北:臺灣總督府,1943
臺灣總督府,《第六回府展圖錄》,臺北:臺灣總督府,1944

目　次

序　章　戰爭畫狂潮──從日本到臺灣

　　1937 至 1945 年間是日本戰爭畫最興盛的時期。臺灣在戰爭期間作為日本殖民地，是否也會受到日本戰爭畫潮流的影響？雖然當時臺灣軍部並無徵召從軍畫家的做法，日本軍方也沒有強制動員臺灣畫家擔任從軍畫家的跡象，不過根據媒體報導，仍有與臺灣相關的日本從軍畫家、或受不同名義徵召上戰場的日本畫家描繪戰線場景的紀錄，以及不少日本畫家在離開戰場後，也將速寫和戰線經驗繪製成正式的戰爭題材作品，在臺灣官辦的美術展覽會（府展）展出。這些多少可以看出臺灣美術界整體並未積極追隨日人從軍畫家繪製戰爭記錄畫的潮流，但是，因為籠罩在戰爭時局的陰影中，官展及民間美術團體仍有不少畫家受到風氣牽引，嘗試以藝術性的思考作為基礎，回應時人對戰爭中的美術的提問，進行創作。

二戰下的日本戰爭畫

　　1937 年 7 月 7 日蘆溝橋事變爆發，中日兩國迅速進入全面性戰爭，隔年日本陸、海軍方隨即動員畫家，數十名畫家被派遣到中國各地戰場對戰事進行描繪記錄，其中甚至動員包括當時畫壇聲望崇高的藤島武二（1867-1943）等知名畫家。這些因應軍方需求上戰場記錄的畫家，就是所謂的「從軍畫家」。從軍畫家基本上是自願參加，少數則以「報導班員」名義被軍方強迫徵用，這些從軍畫家的任務主要是在戰場上速寫紀錄，並透過軍方傳令管道與媒體將戰場狀況傳遞給後方，肩負戰場報導的使命。所以從軍畫家幾乎也等同軍人，除了在少數較為緩和的佔領區或戰區可以受到較好的保護和招待，戰線記錄工作無時無刻都在面臨戰事無情的威脅，命斷戰場再也無法回家

的畫家所在多有。當時日本政府雖然已經掌握了領先亞洲的攝影技術，但是早期照相的設備笨重、又需靜態布置，加上等候攝影曝光等流程需要花費很多的時間，各種條件都不像畫家可以在輕便的狀態下直接進行隨身速寫來得方便，所以二戰期間不只日本，各國都有所謂的隨軍或從軍畫家擔任戰場紀實記錄的工作。

另一方面，有的日本從軍畫家還會另外受到軍方委託，被指定特寫某一場戰役，因此有些畫家會選擇前往戰場搜集畫材，然後繪製成百號以上的大型「戰爭記錄畫」。這種大型畫作完成上繳後並非只是收入倉庫，而會由軍方安排在特別的戰爭畫展中巡迴展出，宣傳號召國民來觀看，藉此強化國民的愛國意識。

事實上早在 1931 年 9 月的滿洲事變（九一八事變），已經有個別畫家跟隨日軍前往滿洲地區進行戰地寫生的記錄。但是日本軍方真正有組織性地徵召畫家上戰場，並且積極運用戰爭畫對國內宣傳，卻是始於 1937 年中日開戰之後的隔年。1938 年 6 月成立的「大日本從軍畫家協會」，主要由赴中國戰線的數十名畫家組成，陸軍省在隔年 4 月將該協會納入軍隊體制中，改組並擴大為「陸軍美術協會」，時任會長是軍方最高軍階的松井石根陸軍大將（1878-1948），副會長則由畫壇代表藤島武二擔任，此時從軍畫家已暴增約 200 多名。從協會成立目的「與陸軍共同協力於興亞國策」來看，陸軍美術協會明顯成為陸軍的外圍團體。自此以後，陸軍美術協會以製作歷史畫的心態，有計劃地派遣從軍畫家前往中國戰地，製作巨幅的「作戰記錄畫」。

1939 年 7 月，陸軍美術協會與朝日新聞社主辦「第一回聖戰美術展」，將戰爭記錄畫以及有關戰爭主題的繪畫、雕刻作品一起展出，總計 364 件。兩年後陸軍美術協會繼續舉辦「第二回聖戰美術展」。這些戰爭美術作品在東京舉行展覽之後，

又陸續被運送到各大都市及海外的朝鮮、臺灣、滿洲等地巡迴展出，並集結成畫冊出版贈送相關單位，積極為戰爭宣傳。

截至 1941 年，日軍雖然掌握中國東半部的局勢，但主要還是控制地圖上可見的顯著城市、交通要津。從軍畫家隨著日軍佔領地區先後，依次來到華北、華中、華南等地，因此可以看到這些地區的戰爭景觀陸續成為戰爭畫創作主題。從軍畫家除了描繪戰爭景觀或是戰鬥後痕跡，有很多嚴格來說仍是描繪風景畫後再加入一些軍人或是軍事元素的作品，另也有特別轉變視角描繪軍隊士兵奮鬥和辛勞的狀況，可以讓觀眾產生移情和認同感。1941 年 12 月日本突襲美國軍事基地珍珠港後，美、英兩國隨即對日宣戰，正式展開歷史上的「太平洋戰爭」，日本稱之為「大東亞戰爭」，日本的戰爭畫在這個階段，也出現了最劇烈的演變，無論是題材、社會功能都有因應戰況的變化，1941 年末因此可說是日本戰爭美術的重要分期時間點。

日本嚐到太平洋戰爭初期勝利的戰果，先後佔領香港、馬尼拉、馬來西亞、新加坡、緬甸等地。1942 年 4 月陸軍省委託從軍畫家 16 人至戰地寫生，製作大東亞戰爭獻納記錄畫；海軍省也為紀念海戰史上的輝煌戰績而派遣 16 位畫家製作記錄畫。這些戰爭畫完成後，先經過「天覽」，也就是由陸軍、海軍兩部門分別呈到宮中給天皇過目，然後在年底由陸、海軍省結合這些從軍畫家繪製的戰爭記錄畫，在東京美術館舉行「第一回大東亞戰爭美術展」。其中宮本三郎（1905-1974）描繪的〈山下奉文、珀爾希瓦兩司令官會面圖〉（山下、パーシバル兩司令官会見図），更可見畫面裡日軍代表的得意神情，相對於英國敗軍將領的憔悴表情，相當傳神地反映此時日本戰勝的心境。

然而到了 1942 年 6 月以後，日軍因美軍戰略反攻得法而逐漸失去原先的佔領地，其中有些島嶼的守備軍民發生集體犧牲的慘劇，例如 1943 年 5 月日軍在太平洋戰爭中的阿圖島（ア

參考圖片：
宮本三郎
〈山下奉文、珀爾希瓦兩司令官會面圖〉
1942年　畫布油彩　180.7×225.5 公分
東京國立近代美術館收藏

ツツ島)守備部隊遭盟軍攻陷而全部罹難。知名的從軍畫家藤田嗣治(1886-1968)將激烈的格鬥過程創作成〈阿圖島玉碎〉(アツツ玉碎),以荒涼的海岸為背景,描繪士兵在屍首交疊中捨身廝殺的悲壯場面,畫風看起來相當逼真寫實,令人不寒而慄。藤田嗣治在完成此畫後,於畫前上香,為犧牲者祈福,這幅畫並於同年「陸軍美術協會國民總力決戰美術展」展出。此時期因為日軍在太平洋戰區戰況慘烈,大尺幅戰爭畫逐漸傾向描繪驚心動魄的短兵相接廝殺場景,或是讓觀眾清楚看見在戰場上奮戰的等身大的士兵面容,展出時有的觀眾會在畫作前鞠躬祈福,戰爭畫宛如殉教畫般,讓觀眾為殉國者感到悲傷或產生仇恨敵軍心態。戰爭畫本來帶有宣揚國威、具有凝聚前線軍人與後方國民為一體的作用,在近代日本結合傳統的武士道玉碎文化觀念,發展出極端的社會宣傳功能。

參考圖片:
藤田嗣治
〈阿圖島玉碎〉
1943年　畫布油彩
193.5×259.5公分
東京國立近代美術館收藏

　　除了軍方的聖戰美術展、大東亞美術展、國民總力決戰美術展以外,官辦的美術展覽會如新文展以及大大小小的民間美術團體展,在戰時都會展出戰爭主題與描寫大後方的題材作品,另外還有許多畫家個人會舉辦從軍畫展。這些戰爭美術展經常動員相當高的排隊觀看人潮,即使戰爭末期人民都在空襲下疲於奔命,仍然出現數千參觀人潮的盛況,整個日本美術界可謂深受從軍畫家與戰爭畫的壓倒性影響,是猶如狂潮襲捲般地在近代日本美術史上掀起波瀾壯闊的一頁。

　　然而,隨著戰後審判,這批戰爭畫迅速成為了禁忌與失語的作品,戰後由國家建構的近代美術史視野也將這些作品屏除在外,近十幾年間才可見愈來愈多的研究進展。終戰後流落各地的日本戰爭畫命運如何?一位美國從軍畫家委託藤田嗣治及山田新一(1899-1991)兩位戰敗國畫家,持續蒐集在日本的戰爭畫,他們也蒐羅了日軍遺留在海外殖民地與曾經佔領地還沒來得及舉辦巡迴展的倉庫裡的作品。1951年這一批153件出自日本畫家之手的戰爭紀錄畫,全數由美國的「駐日盟軍總司令部(GHQ, General Headquarter)」代為保管,在經過日方與美

方長期交涉後，1970 年代終於以「無限期貸與」名義回到日本，交由東京國立近代美術館保存管理。長久以來，這批畫作往往只在美術館的常設展中零星幾件分散展出，每當有想要一次展出的計畫浮現，都會因為爭議而中斷，唯恐這些戰爭畫一旦聚集面世，彷彿會對世界暗示日本是否在召喚軍國主義復興、或者觸動二戰受侵略的周邊國家敏感的情緒。直到 2015 年，以二次世界大戰結束七十周年紀念為由，這批作品才在東京國立近代美術館相對低調地舉辦了一次戰爭畫回顧大展。

二戰下的臺灣美術界

1936 年 9 月小林躋造（1877-1962）武官總督上臺後，為因應日本對外戰爭準備而大力推行皇民化運動與國民精神總動員。隔年第十一回臺灣美術展覽會便因中日戰爭爆發而臨時取消，民間美術團體臺陽美術協會則因應時局，將當年例行展改辦為「皇軍慰問獻納畫展」，開啟後續美術獻納活動的風氣。在中日開戰一年以後，官方透過媒體推出「彩管報國」的口號並宣揚理念，臺展在停辦一年後也改由總督府文教局主辦，改稱為「府展」，開始積極鼓勵畫家創作「時局色」作品參展，一直到第六回為止。

府展開辦期間，「如何表現時局色」是參選作品與評論關注的重要問題。由於歷屆審查員並不認為時局色必須從特定的戰爭題材入手，加上畫家身分背景與際遇的差異，往往還是會各自從不同的立場與觀點創作，因此府展的畫家對時局色仍擁有寬廣的詮釋空間，能夠呈現多樣化的主題與風格。

戰爭時期在臺灣運作、比較大型的美術團體，主要分為臺灣畫家組成的「臺陽美術協會」、以及在臺日本畫家組成的「創元美術協會」兩大陣營。在 1940 年 4 月的時候，日本獨立美術協會展（簡稱獨立展）畫家飯田實雄（1905-1968）推動由他主導的前衛團體「十人展」改組成「創元美術協會」，然後帶領十

多名會員轉向戰爭畫創作。他們可說是當時在臺灣民間最積極
鼓吹追隨日本戰爭畫的題材與理念創作的畫家與團體。

　　飯田實雄於 1937 年來臺，在臺北經營咖啡店及開設畫室
教畫維生，他因為本身行動不便，可能因此免除兵役，隔年他
以描繪充滿陽剛氣息的男性裸體群像〈建設〉（圖 1）入選第一
回府展，爾後每年皆入選。1941 年 3 月臺灣總督府舉辦「時局
恤兵展」，其中包含在日本舉辦過的第一回聖戰美術展部分作
品也來臺巡迴展出。這個猶如日本聖戰美術移地展影響了創元
美術協會，因為在同年 9 月創元美術協會便仿效陸軍美術協會
舉辦的聖戰美術展，在官方及軍報導部的支持下，舉辦了「臺
灣聖戰美術展」，並出版畫冊，其中收錄了約 63 件作品。在
這短短幾年之間，飯田實雄非常積極在媒體上宣揚創作戰爭畫
的理念，他認為：

　　　對我們畫家而言，繪畫美麗就足夠的說法，具有無
　　比舒暢的魅力，然而也因目前的新局勢而必須加以修
　　正。至少在事實上，以美為終極目標的繪畫，其題材
　　已擴大至關心社會性的方向，具體來說，畫家應該描
　　繪的對象已經登場，那就是新母題——戰爭。

緊接著就在 1942 年 7 月，創元美術協會繼續在軍報導部支持
下舉辦「大東亞戰爭美術展」，包括公開徵選作品展出，且由

軍報導部人員參與擔任審查員。

　　若我們仔細比較臺灣聖戰美術展與日本聖戰美術展這兩展
圖錄上的作品,可以發現臺灣展都是日人畫家參加,而與日本
聖戰美術展也擁有許多共通的主題,包括描繪第一線部隊的戰
鬥、第二戰線的活動、軍官肖像、佔據地的人物與後方的保衛
情境等。不過,在日本展佔有一席之地的佔領地風景以及描寫
受傷軍人的題材,在臺灣聖戰美術展的作品中便顯得罕見。臺
灣聖戰美術展題材類型的傾向,應與展覽舉辦目的、以及描繪
者經歷有關,一方面他們主要的訴求是製作紀念性戰爭畫,因
此選擇發揚聖戰意義與表現皇軍奮勇戰鬥為主流題材;另一方
面,由於他們未曾前往前線及佔領地寫生,而多是依賴演習戰
或照片作為創作參考素材,因此戰爭中真實的傷亡景象、或中
國戰區的風景,自然不容易在他們的筆下呈現。

　　由於創元美術協會成員身處殖民地臺灣,他們也以殖民地
視角來設計戰爭畫的創作主題,因此特別強調臺灣將領畫像、
臺灣部隊參加的戰役及軍夫等題材。其中飯田實雄展出作品最
多,包括出雲艦上的長谷川總督(圖2)、武漢攻略戰的本間司
令官(圖3)、羅店鎮站的和知參謀長等17件作品。

　　從軍人主題的作品,最能看出創元美術協會當時在臺灣美

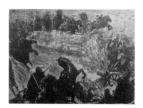

術界引發的爭議性。創元美術協會成員偏向描繪軍人作戰姿態的特寫，塑造他們的英勇形象，但對戰役的表現手法卻流於印象式的模糊處理。而且無論軍人形象或戰役描寫皆不夠具體寫實（圖4至8），因此單是從報導戰場的寫實角度而言，雖有演習戰作為觀察素材，但仍缺乏戰場真正的緊迫氣息，被批評終究無法與日本戰爭記錄畫的真實感相提並論。

　　飯田實雄等人積極地回應時局，繪製宣傳性戰爭畫，尤其參照相片創作戰爭畫，更引起臺灣美術界的關注與討論。然而，連知名畫家都會參考照片，例如藤田嗣治並未參與阿圖島戰役，但透過報章媒體描述得知日軍的集體自殺攻擊與肉搏戰慘況，再加上照片資料，結合自己的想像完成了驚人的〈阿圖島玉碎〉。相較之下，創元美術協會受到爭議的，是將照片直接複製到油畫作品上，以及他們的作品表現出戰爭宣傳性多半大於藝術性，使得文藝界人士對此大為批評。不過在創元美術協會舉辦大東亞戰爭美術展之後，成員作品已有重回藝術性

立場創作的轉向。1942年11月臺灣公論雜誌社舉辦第五回府展座談會，其中臺北高商講師竹村猛、畫家立石鐵臣（1905-1980）、臺北帝大教授金關丈夫（1897-1983）就有一段關於「時局色的問題」對談討論：

> 竹村：看過這回展覽後，我對於這方面的看法是，有許多畫家已從暫時性追隨時局要求的思考方式，或因為此時局所產生的不安定的氣氛中脫離，再度回到自己明確的立場，安心創作，……這樣的看法也許是非常貼切的吧！

> 立石：這確實是非常貼切的看法。

> 金關：比方說飯田實雄君……最近畫了許多戰爭畫的飯田君，結果他今年畫了這麼一幅畫「爪哇的壺」（圖9）。能夠回到這個創作態度，重新調整出發，令我讚賞，這個例子正符合竹村現在的說法。

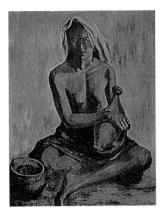

9　飯田實雄
〈爪哇的水壺〉（ジヤワの水壺）
1942年　第五回府展

取自《第五回府展圖錄》，1943

評論往往尖銳又精闢的立石鐵臣，對於竹村感受到創元展成員的轉向表示認同，這個意見特別引人注意，也顯出竹村的看法值得參考。因為立石鐵臣曾經批評過飯田實雄，讓飯田將他視為拒絕往來戶。在立石晚年的回憶文章中，仍可以看到他自始至終都不是很認同創元美術協會和飯田實雄的理念：

> 第三次旅臺時，「創元展」已經成立了，這個美術團體以「獨立美術展」的參加者飯田實雄先生為主宰，會員們都追隨飯田氏，以參加獨立展為目標。由於我寫過文章批評他們，激怒了飯田先生，甚至接到被拒絕進入會場的通知。這是個精力充沛的團體，堂而皇之地打出協助戰爭的口號，舉行過好幾次以照片為描寫概念之依據的「戰爭畫展」。戰後，飯田先生與直屬的久保田明先生以獨立展會友身份，繼續參加展出，但他們也都於數年前過世了。

10　飯田實雄
〈高砂義勇隊〉　1943年

取自飯野正仁編，《戰時下日本美術年表》，東京：藝華書院，2003，頁986

　　即使被覺得轉向，飯田實雄並無中斷戰爭畫創作，也參加日本的戰爭畫展，1943年12月第二回大東亞戰爭美術展他以〈高砂義勇隊〉（圖10）一作展出。1944年3月《臺灣美術》也曾刊登他被臺灣軍司令部收藏的作品〈高砂義勇隊奮戰圖〉、以及他寫的〈高砂義勇隊頌〉詩作，讚揚高砂義勇隊在大東亞戰爭中的驍勇善戰與盡忠至純之魂。兩幅畫作皆描繪高砂義勇隊奮勇殺敵的場面，但這激烈的肉搏戰宛如一場人間煉獄。

　　臺灣畫家無人參與聖戰美術展，也未曾舉辦類似的戰爭畫展，儘管他們也反對畫家直接描寫軍隊、或一味根據照片創作來回應時局，但這股由日人畫家帶來的討論與爭議的風氣確實也無形中構成創作上的壓力。整體而言，飯田實雄與創元美術協會可以看成是日本戰爭畫狂潮引入臺灣的分支，但如果只從日本戰爭畫發展的視野和標準，來探問這股勢力進入臺灣美術界是否造成什麼影響，最終只會得到一個消極又乏善可陳的臺灣美術界印象，過去的臺灣美術史討論中，1940年代猶如是一個黑暗時代，尤其比不上30年代臺灣感染瀰漫了大正自由風氣積極向上的藝術表現。那麼，我們又應該如何看待戰時臺灣畫家創作反映時局的作品的意義？以及在臺的少數日人畫家如何創作殖民地觀點的時局作品？因此，本書無意要將臺灣戰時美術放在近代日本美術史的史觀與架構下，談日本戰爭畫在臺灣的發展，而是嘗試提出一個從臺灣立場觀看自身的「時局畫」的用語，討論二戰下臺灣畫家回應戰爭的繪畫。

究竟要用什麼樣的方式回應時局？我們看到臺陽美術協會成員傾向採取表面上配合當局的態度，常在展覽舉辦過後向軍方獻金或獻納畫作，或是前往中國戰區中的日本佔領地舉辦「日華親善美術展」活動，展現支持日本軍方的行動。然而他們因應時局的創作，有不同的表現方式，我們必須注意個別畫家的生命經驗、創作理念、國族認同、人生際遇以及身處環境的差異，才更能理解臺灣畫家的戰時經歷如何對他們的創作產生影響，以及解讀他們創作的時局畫，有何不同於日人畫家的特色及時代意涵。

　　為了相對謹慎而公允的解讀臺灣畫家創作的時局畫，仍需要先從日本戰爭畫潮流的刺激談起，但也請各位讀者開始注意臺灣畫家有哪些不同於日本戰爭畫的創作脈絡，接下來的一切都需要放在臺灣社會脈絡中重新解讀與深入研究。本書因此特別設計為透過十項議題，探討臺灣畫家在戰爭時期創作時如何回應時局的難題，而這十個主題不只帶我們重新理解過去，或許也有機會幫助我們繼續思考當代與未來。

　　戰爭時期的美術，長期以來也是臺灣美術史建構中的一段空白，希望透過本書的出版，讀者能夠正視畫家在戰爭期間因應時局的創作，這不僅是他們創作生命歷程的一部份，也可能是畫家與社會連結最為密切的一段時期，甚至影響他們至戰後初期的創作，繼續在政局劇烈的變遷中以藝術關心社會議題，例如李石樵的〈市場口〉、〈建設〉。生活在 21 世紀臺灣民主自由的社會中，筆者期許自己為戒嚴時期受到忽視或視為禁忌的一段美術史補白，盡可能為讀者深入淺出講述戰時畫家失落許久的創作故事。

第一章　從軍畫家與戰爭畫

　　1937 年 7 月 7 日盧溝橋事件發生後，中日全面開戰；日本統治下的臺灣社會逐步籠罩在軍國主義的氣氛裡，畫家的創作不可避免地受到時局氛圍所影響。隔年，日本政府透過報紙媒體在殖民地臺灣宣揚「彩管報國」的理念，提倡畫家應該透過繪畫展現愛國精神、撫慰皇軍與宣揚戰績，要以繪畫報國，對國家有所貢獻。所以在官方的美術制度上，原本由臺灣教育會主辦十年的官展「臺灣美術展覽會」（簡稱臺展），因為盧溝橋事件當年停辦一年，接著隔年便改為由總督府文教局直接辦理「臺灣總督府美術展」（簡稱為「府展」）。雖然都可以簡稱為臺展，但經過改組的府展背負了新的任務，也就是要鼓勵參展畫家創作能反映「時局色」的作品，這個變化，意謂府展不再像是以往的臺展可以是單純的藝術切磋舞臺，任由畫家自由創作參展；相對的，戰時官展積極鼓吹畫家表現戰爭時局色，為藝術家設下了干涉創作的限制框架。

　　日本對外發動戰爭的八年期間，實際上軍方並沒有真正大規模動員殖民地的臺灣畫家上戰場，或者也還未在制度上規範、強制要求他們必須成為從軍畫家，至少臺灣軍部並未集體徵召從軍畫家。臺灣美術界在戰爭期間的發展，因此也並不像許多日本畫家為了響應時局奔赴戰場，促成戰爭美術的風潮。由上而下推行的彩管報國，對日本美術界造成全面性的影響，但是對殖民地的影響力則似乎有限。不過倘若閱讀當時的報紙，也還是可以看到為數不多的在臺日人主動積極投入戰場成為從軍畫家，或是受到徵召而離開家園上前線從軍。特別的是，也有極少數的臺灣畫家被徵召成為「通譯」（軍隊中的翻譯人員）前往戰線。

在本章將會整理和介紹這些身歷戰場經驗的畫家，他們在這個時期創作了什麼樣的作品？這些作品又是如何反映個人的戰爭經驗呢？希望透過剖析他們畫作的特色與意義，理解戰爭中的美術來自什麼樣的情境和需求。

自願從軍的畫家小早川篤四郎

小早川篤四郎（1893-1959）出身廣島，後來隨家人移居到殖民地臺灣，在臺北成長與求學。他從居住在臺灣的時候才開始學畫，後來回到日本，揚名於東京的中央畫壇。他來往於臺日兩地，除了返臺舉辦個展外，還受到官方委託繪製日本統治立場的臺灣歷史畫，直到進入戰爭時期，基於強烈的「彩管報國」使命感，他自願成為從軍畫家。

小早川篤四郎就讀臺北中學時，曾跟隨將西方美術教育引入臺灣的石川欽一郎（1871-1945）學習水彩畫，可說是石川第一次來臺期間（1907-1916）培育的首批日本學生。在這段時間裡，小早川不只參加石川所發起研究西洋畫的美術團體「紫瀾會」，也加入了由很多任職臺灣總督府的年輕官僚所組織的「蛇木會（蛇木藝術同攻會）」等，留下了不少積極參與藝術活動的紀錄。畢業後他短暫任職於總督府土木局營繕課，接著在服完兩年兵役後前往東京，進入當時投考東京美術學校最負盛名的兩大預備學校之一「本鄉繪畫研究所」（另一間是「川端畫學校」），接受知名洋畫家岡田三郎助（1869-1939）的指導。

小早川在 1924 年學成後回到臺灣，並於總督府博物館（今臺灣博物館）舉辦畫展。後來他長年居住在東京，從 1925 年入選帝展後，持續以描繪女性人物像的題材作品入選。直到 1937 年，帝展改組成第一回新文展時，小早川獲得了免審查的資格。當時能夠入選國家級的官展已經是極高的肯定，獲得官展的免審查資格，對畫家而言更是一項難得的認證榮譽。他的創作傾向學院式的寫實人物風格，與李梅樹（1902-1983）、

1 小早川篤四郎
〈我們的OO部隊的地面掃射〉
（我がOO軍隊の陸上掃射）
1937年

取自《臺灣日日新報》，1937年9月30日第4版

李石樵（1908-1995）畫風接近，他們會有這樣的創作共性，可能便是因為三位都曾受教於石川欽一郎門下並繼續赴日接受學院派訓練而建立起畫風走向。

1934年小早川來臺寫生和舉辦個展，並將前一年入選帝展的作品〈三裝〉捐贈給臺北公會堂（今中山堂）。隔年小早川受總督府邀請，為臺灣博覽會的臺南歷史館製作約20幅歷史畫，次年也為基隆鄉土陳列館製作15幅歷史畫。這些臺灣歷史畫頗受好評，但戰後至今只留存剩下〈熱蘭遮城晨景〉等9件歷史畫，目前典藏於臺南市美術館。

1937年7月盧溝橋事件發生後，小早川立刻自願到日本海軍省報到，前往上海從軍。不久後他記錄上海前線戰況的速寫與文稿，刊登在同年9月的《臺灣日日新報》上（圖1），他以圖文方式報導戰況，宛如身赴前線的記者。然而與他同行的畫家岩倉具方不幸被砲彈擊中而犧牲，顯示從軍畫家同樣面臨身處戰場的危險性。小早川在報紙文章中提到，當時畫壇部分人士從純粹繪畫創作的立場對他的行為表示不滿，而他不畏外界的批評，堅持繪畫藝術運動應與時代共存亡的信念，認為在舉國最重要時刻，應當在戰地完成軍事繪畫。

1938年小早川篤四郎來臺舉辦「從軍速寫展」，隔年第三

2　小早川篤四郎
〈滯陣中的耕作〉　1941年

取自第二回聖戰美術展覽會出品畫明信片
私人收藏

3　小早川篤四郎
〈印度洋作戰〉　1942年
東京國立近代美術館藏

取自第二回大東亞戰爭美術展覽會出品畫
明信片　私人收藏

回新文展便展出〈蘇州河南岸〉。太平洋戰爭爆發後,他被派
遣至南洋、新加坡等地,並繪製多件戰爭場面的大作。直到
1943 年 2 月他短暫停留於臺北,接受記者訪問,回答了有關
日軍在新加坡血戰的狀況。在他擔任從軍畫家時期,除了為報
紙速寫戰地景色,也持續以戰爭畫參展日本內地的新文展、東
光會展(東光會為民間的洋畫研究團體)、聖戰美術展及大東
亞美術展等。這些記錄戰場樣貌的作品,在那段時期也流行被
製作成軍用明信片,如 1941 年他參展第二回聖展美術展的〈滯
陣中的耕作〉(滯陣中の耕作,圖 2),畫面以全景式構圖描寫

日軍指揮佔領地居民耕作的情景，整體偏向溫暖色調，頗有為軍方宣傳和平佔領之意。而另一張 1943 年〈印度洋作戰〉（圖3）則描繪飛機轟炸海上艦隊，激起的浪花煙硝直衝雲霄，呈現戰況激烈的畫面。這些描繪戰局的戰爭畫，不只在展覽會上公開，也透過「軍事郵便」服務士兵與其眷屬寫明信片寄送傳遞的方式，得以在公眾視野中流傳。

　　小早川篤四郎這一位畫家與他的作品，若從近代日本美術史的角度來看，算是一位戰爭畫畫家，但他的作品表現還不像描繪巨幅而儡人的兩軍廝殺場面的類型那樣突出。不同於許多從軍畫家在戰爭中失去音訊，或是在戰後被視為戰犯選擇離鄉出走的窘境，小早川繼續活躍於日本畫壇，直到 1959 年在東京自宅辭世。

在臺灣描繪二次世界大戰的日本畫家

　　相對於日本政府動員許多內地畫家從軍，前往戰場描繪戰爭寫實紀錄畫，還有像是自小在臺灣學畫的小早川篤四郎這樣，即使身在東京也自動自發從軍的畫家，而殖民地臺灣只有極少數日人畫家被徵召至前線。接下來我們將更進一步探討臺灣美術界的畫家「走上戰場」的現象——他們有些人甚至並非以士兵或從軍畫家的名義，但也前往戰場記錄戰況，有的還以戰場見聞做為題材，創作作品參加展覽會。

　　首先，有一類是從小在臺灣生活的日本人，身處臺灣時做出決定，成為了從軍畫家，他們時常在報紙媒體刊載前線記錄畫。《臺灣日日新報》在中日開戰不久，便陸續刊載日本從軍畫家的華北、華中、華南戰線速寫。進入二戰後期的太平洋戰爭之後，則轉而刊登陸、海軍派遣畫家的南洋戰地與風物素描。在眾多從軍畫家的速寫作中，就包括了與臺灣關係密切的日本畫家秋山春水與染浦三郎的前線畫作。

4 秋山春水
〈返家避難民〉 1938年
取自《臺灣日日新報》，1938年4月26日
第6版

　　1938年4至5月，秋山春水以從軍畫家身分發表《江南戰
線行》(江南の戰線をゆく)一系列圖文並茂的速寫之作，包括：
〈陸戰隊勇士之墓〉(陸戰隊勇士の墓)、〈返家難民〉(歸る避難
民)、〈南翔附近碉堡〉(南翔附近トーチカ)、〈北站激戰痕
跡〉(北站激戰の跡)、〈上海北站(北停車場)〉；同年7月，《臺
灣時報》也刊載他在華中戰區的記錄《戰跡所見》(戰の跡を見
る)：〈上海印度人巡查〉、〈開拓大陸的先驅〉(大陸開拓の先
驅)、〈南翔站的孩子們〉(南翔站の子供等)、〈蘇州城內北寺
之塔〉(蘇州城內北寺の塔)、〈姑蘇城外楓橋〉、〈中山門〉、〈南
京光華門〉、〈從南京下關看長江〉(南京下關より揚子江を見
る)。這兩個戰線速寫系列取材自激戰過後的地方痕跡或是江
南風物。其中〈返家難民〉畫面描繪出戰亂之後蕭瑟荒涼的景
觀，字裡行間也透露出對國民要擔負戰爭的同情，秋山春水比
較站在人道立場描寫受到戰爭破壞的景物。

　　秋山春水出身於臺南，他曾前往東京進入日本畫家荒木十
畝(1972-1944)、美人畫名家鏑木清方(1878-1972)門下學習。
1928年以〈朝〉入選臺展後，也持續參展入選，因此活躍於臺
灣的東洋畫壇。秋山春水創作以原住民題材為主，其中1935
年〈出草〉獲得臺展特選及臺展賞榮耀。他也加入了栴檀社(臺
展審查員鄉原古統與木下靜涯組織的東洋畫團體)、臺灣日本
畫協會為會員。秋山春水1938年從軍後，就以戰爭題材〈大
陸與兵隊〉(大陸と兵隊)獲得第一回府展入選展出，這件作品
取材自他在前線記錄戰場所見，以寫實的技法描繪軍人神情疲

鄉原古統 (1887–1965)
木下靜涯 (1887–1988)

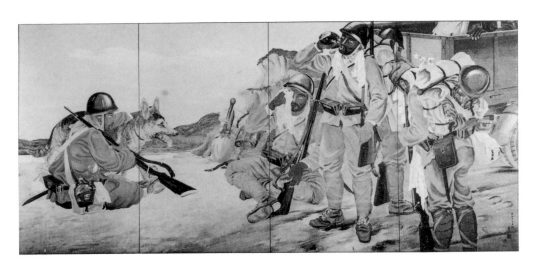

5　秋山春水
〈大陸與兵隊〉　1938年
第一回府展

取自《第一回府展圖錄》，1939年

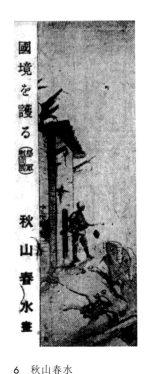

6　秋山春水
〈保衛國土〉　1937年

取自《臺灣日日新報》，1937年10月12日
第6版

憊的休息場景，被《臺灣日日新報》評為「事變色之力作」。

　　〈大陸與兵隊〉是一幅四曲屏風畫作，畫中裝備齊全的軍人處於休息狀態，他們或坐或立、拭汗或喝水。在軍人黝黑而布滿落腮鬍的臉上，睜著一雙疲憊的眼睛，似乎是經過長期跋涉進擊後才有此片刻的休息時間。秋山春水描寫的軍人題材，既不是奮勇殺敵的殺戮戰場、也非崇高神聖的犧牲形象，而是以人性化角度看待軍人的辛勞，這樣的描寫方式與他其他的戰況速寫所關心的取向接近。

　　秋山春水雖然站在同情軍人的立場而創作，但是取材上也容易使觀者對皇軍產生同情，間接激發後方民眾投入慰問皇軍的行動。無論如何，秋山春水因實際走過戰地並且有過速寫前線的經驗，使他對軍人處境能夠表現出更深刻的感受與描寫。

　　在從軍以前，秋山曾於皇軍慰問畫展上展出一幅畫作〈保衛國土〉（國境を護る），畫中軍人以坡崗上站哨的側影表現，並未與觀者產生目光接觸的互動關係，這樣的剪影描寫，僅是反映軍人保家衛國的常見既定印象。但他在從軍以後創作的〈大陸與兵隊〉，畫中軍人形象顯得真實而深刻，實際走進戰場的經歷，應該促使他改變觀察與描繪戰爭中軍人形象的細節。在他的筆下，戰爭與美術交織形成的是另一種表現隱微人性、又能引發民眾宣慰之心的時局畫。〈大陸與兵隊〉入選了

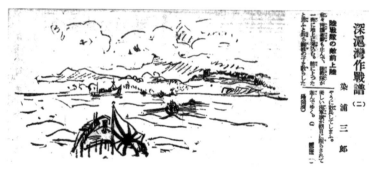

1938年的府展，是目前所見秋山以軍事題材參加臺灣美術展覽會的代表作品。也就在這一年之後，這位畫家便去向不明，報紙上再未見到他的從軍速寫與報導訊息。

接下來要介紹的是另一位同樣出身自臺灣的染浦三郎，他似乎是秋山春水以畫筆記錄前線的任務接替者，1939至1940年多見他在報上刊登前線寫生的圖文。染浦三郎曾於1938年以描繪原住民女性肖像〈山女〉（山の女）入選第一回府展。他是日人畫家組成的臺灣美術聯盟成員，1939年加入以在臺日人畫家為主的洋畫十人展，1940年受到臺灣日日新報社的委託而成為從軍畫家，擔負隨軍報導戰況的任務。同年4月，十人展擴大改組為鼓吹表現時局的創元美術協會並舉行第一回展時，染浦三郎以前線寫生的〈廣東風景〉參展。1939年12月、

9 高安衛
〈鐵屑〉 1939年
第二回府展

取自《第二回府展圖錄》，1940

1940 年 7 至 8 月，《臺灣日日新報》連載一系列他的前線圖文作品：《欽縣從軍行》、《深滬灣作戰譜》、《三都島攻略》，文中描述他從軍沿途所見，包括軍隊作戰時的緊張過程以及歌頌皇軍的勇猛善戰，速寫則簡潔地表現文中敘述的情景。

　　有些在臺日人畫家受徵召而從軍，返臺期間利用自己經歷過的戰地經驗，以及在前線空暇時的速寫草圖，繪製成戰地畫作，並且舉辦個展或參加府展。例如當時隸屬於「南支派遣軍〇〇部隊」的高安衛 (1914-?)，他利用休假的返臺期間創作〈鐵屑〉入選第二回府展。另一位軍人畫家貞松信義，他自學出身，後來加入十人展。1939 年返臺時，首先以戰地畫作〈獅子林砲臺〉參加十人展舉辦的「皇軍慰問展」，然後在臺北畫家的支援下舉行「戰跡油繪個人展」，展出他有關武漢戰線的記錄畫，作品全部售罄。這反映了軍人畫家創作前線戰爭題材，因時局環境的關係而受到社會的矚目，在臺灣一度成為潮流。

　　另外一位較特別的從軍畫家是石原紫山 (本名光雄，1905-1978)，他在太平洋戰爭後期，前往日軍與美軍爆發最慘烈衝突的南洋戰場從軍。1943 年，他以〈達魯拉克的難民：菲律賓戰役從軍紀念〉（タルラツクの避難民：比島作戰從軍記念）一作獲得第六回府展特選及總督賞。

10　石原紫山
〈達魯拉克的難民
（比島作戰從軍紀念）〉
1943年　紙本膠彩
178.0×151.4公分（兩扇屏風）
第六回府展　臺北市立美術館收藏

引自《臺灣東洋畫探源》，臺北：臺北市立美術館，
2000，頁79

　　石原紫山1905年出生於鹿兒島縣薩摩郡入來町，他畢業於京都市立繪畫專門學校，後師承日本畫家池上秀畝（1874-1944），主要創作日本膠彩畫，後來曾擔任南國美術展及九州美術展審查員。1933年他前來臺灣，短暫待在法院繪製海報，然後在總督府文教局擔任教科書插畫工作，也為臺北帝國大學醫學部繪製研究論文的插圖。1934年他便以〈舞娘〉一作首度入選第八回的臺展，中日開戰後的1938年和1940年也各有入選第一、三回府展的紀錄，1941年他還加入在臺日本畫家組成的「臺灣邦畫聯盟」（創作日本畫的美術團體），這些紀錄顯見他從來臺後直到上戰場前，都非常積極參與官展以及美術團體活動。1941年底太平洋戰爭爆發，隨即他便被徵召至菲律賓從軍，直到1943年倖存返臺。戰後他像大多數的日本人一樣，被遣返回到日本故鄉，回到日本的石原任職於鹿兒島大學醫學部，他持續參與在地的美術活動，包括南畫院展與南日本美術展，並且擔任南日本美術展審查員、鹿兒島美術協會營運委員，他的餘生都在鹿兒島從事美術活動與推廣。

　　讓我們回到〈達魯拉克的難民：菲律賓戰役從軍紀念〉這件作品，這幅畫以一群難民為主體，可以看到他們帶著各式各樣的隨身行李，包括布袋、草蓆、棉被、平底鍋、水壺與杯子等逃難用品。人物周圍有可可樹、扶桑花、蕨類等植物，遠方背景是類似教堂的建築。中央站立的女子頭戴白頭巾，身穿藍色洋裝，雙手環抱幼兒正在哺乳，這個戴頭巾穿藍衣哺乳的母

親形象，是西方很典型的藍衣聖母與聖子造型，畫家這樣安排頗具有宗教救贖的意味。女子周圍有三男兩女穿著簡便衣裝，女性也都包著頭巾，他們或坐或躺、或立或彎腰，神情嚴肅且疲累，但姿態看起來並不倉皇，仍然顯得高貴優雅。畫家在人物的描繪上運用色彩平塗的手法，強調人物黝深的膚色，以及身處在深棕色穩重的土地空間中，相當逼真寫實，物品器具及植物的描繪也具有真實細緻的質感。

石原紫山描繪戰爭下菲律賓難民群像，在技法風格上寫實，但是否真正反映出了難民的狀況？這件作品顯示出日本畫家創作戰爭畫時，為追求更加逼真的臨場感，採取西畫寫實技法的趨勢，不過這件作品在畫面整體的構圖上，仍帶有日本畫的唯美與裝飾特性。要說帶有某一層次的「真實感」，應是來自對物像的造型和質感描繪，而並非是某種戰場即景的真實再現臨場感。審查員望月春江（1893-1979）認為這幅畫是深具時局色的代表作，並讚許畫家探究自然與捕捉真實感的精神，認為值得後輩學習。不過這幅畫在王白淵（1902-1965）眼中卻評價不高，王白淵這麼評道：

> 這幅副標題為「菲律賓戰役從軍紀念」的作品，係將西畫手法導入日本畫的力作。此幅具有插畫似的美，中間像是家人的一群難民，背景襯以塔拉克樹和遠景建築物。難民個個姿態迥異，表情憂愁凝重，遠望著朦朧的市鎮。豔麗的塔拉克樹和果實，前景花草非常醒目，整幅洋溢出一種異國情趣，的確引人注目。然而看的時間漸漸拉長後，感覺好像是看一張漂亮的插畫後，只留下淡淡的印象而已。

各位讀者，您認為呢？

跟著軍隊上戰場的臺灣畫家

　　我們已經看了一些在臺日本畫家被徵召上戰場的狀況，有人一邊出入戰場一邊作畫，有人途中失去音訊，有人倖存後繼續從事美術創作。而臺灣人畫家也會被徵召入軍隊，只是戰爭初期因為還沒有義務的規定，所以被動員的名義最常見的就是擔任軍隊翻譯人員的角色，例如范洪甲、張萬傳、呂基正（戰前名為許聲基）、盧雲生、黃鷗波等人。

范洪甲（1904－1998）
張萬傳（1909－2003）
呂基正（1914－1990）
盧雲生（1913－1968）
黃鷗波（1917－2003）

　　范洪甲出生於新竹，童年時到臺南求學，之後到日本就讀東京美術學校師範科，在那裡他認識了陸軍大學的學生奧村先生，當中日全面開戰後，奧村成為陸軍將領，因此徵召范洪甲擔任自己的隨行翻譯官。

　　在加入軍隊之前，范洪甲於東京美術學校畢業後回到臺灣，一面持續創作，一面在臺南、高雄法院擔任翻譯工作。他曾加入廖繼春、陳澄波、顏水龍等新竹以南的畫家組成的「赤陽洋畫會」，以及後來赤陽與臺人畫會「七星畫壇」合併的「赤島社」的展出，他在 1932 年舉行個展，並入選過三回的臺展；此外，1936 年他也在日人主導「臺灣美術聯盟」團體展出作品〈兄弟〉，算是活躍於當時臺灣畫壇。

廖繼春（1902－1976）
陳澄波（1895－1947）
顏水龍（1903－1997）

　　在范洪甲從軍擔任翻譯官之後，他隨軍往來於中國東南沿海及東南亞地區。1941 年太平洋戰爭爆發以前，他隨軍活動於廣東、上海、廈門，之後的活動範圍則主要在南洋相關戰線。他除了在日軍佔領地執行翻譯任務外，也參與軍方造船廠的業務，這個戰時在東南亞累積的軍事人脈關係，幫助他在戰後得以陸續在馬尼拉、香港經營公司。

　　由范洪甲的戰爭前後的經歷看來，若說戰爭改變他一生的命運實不為過。相對於上萬臺灣軍屬的痛苦戰爭經驗，范洪甲無疑是非常幸運。至於他在戰時有哪些繪畫創作？即使畫材來

源充足，但他在戰時已不常作畫，除了受海軍長官或要人請託時，他才會描繪當地風景或畫肖像致贈。范洪甲由於身居軍中的特殊地位，財力富足，嚴格說來，他既非從軍畫家也不是隨軍的部隊畫家，故不需要配合執行製作戰線記錄等任務。收藏他畫作的旗津倉庫，於戰爭末期遭美軍轟炸而毀壞，因此也無從瞭解他戰時的創作風格為何。但是作為一名有著特殊際遇的畫家，值得在此提出，希望盡可能提供讀者了解臺灣美術在戰時發展的多元面貌。

另一位在二戰時「上過戰場」的臺灣畫家代表張萬傳，他出身淡水，有豐富的學院體制外美術學習經驗和活動紀錄，在臺灣美術史中，他有著不受拘束的個性與喜愛四處寫生的習性，畫風傾向野獸派，具有個人特色。張萬傳曾進入享有東京美術學校預備班盛名的川端畫學校與本鄉繪畫研究所學習西畫，1932 年首次入選臺展。張萬傳主要以參觀畫展與旅行寫生方式，增進創作能力。入選臺展以後他也參加過一、二回的臺陽展，與呂基正同樣是臺陽會友。1937 年末他與呂基正、洪瑞麟、陳春德、陳德旺組成「MOUVE 美術集團」（行動洋畫集團），企圖追求更自由與實驗性的創作風格，不過在 1938 年舉辦第一回展覽後，這個美術團體因同人異動而無疾而終。

洪瑞麟（1912–1996）
陳春德（1915–1947）
陳德旺（1910–1984）

1938 年張萬傳應聘至廈門美專任教，透過洪瑞麟的協助，以油畫作品〈鼓浪嶼風景〉參選第一回府展而榮獲特選，後續也以廈門風景主題持續入選府展，由此可見戰爭時期日軍佔領地廈門的文化活動仍持續進行。1938 年 11 月，他與日本從軍畫家山崎省三（1896-1945）、以及擔任通譯的畫家呂基正舉行「洋畫三人展」。關於徵召從軍一事，1995 年張萬傳接受筆者訪談時，曾經自述他在日本戰敗的前一年被徵調從軍，擔任戰況結束後的記錄寫生工作。戰時的個人寫生活動充滿不便，即使在佔領地也容易被軍方誤解為描繪軍事用地，因此他曾被誤抓數回。他在接受徵召期間寫生戰場的紀錄畫作，現在並未留下，如同大部分從軍畫家的作品，似乎隨著戰爭結束，以及隨

著社會風氣的變遷，很多難言之物，都會漸漸隱沒而消失於歷史之中。

　　總而言之，小早川篤四郎在臺灣成長而活躍於日本畫壇，戰時如同許多畫家自願成為從軍畫家，創作記錄性的戰爭畫。由於他與臺灣的密切關係，也來臺舉辦從軍作品展，展出前線的記錄畫，因此將戰爭畫傳播來臺灣。少數在臺日本畫家因為徵召而成為從軍畫家或是報社特派員，他們隨軍記錄激戰後的戰線風景，並將他們的從軍經驗化為靈感素材，創作符合官展當局期待的時局畫。而極少數的臺灣畫家被徵召擔任軍隊的翻譯人員，他們也創作前線經驗的畫作，不過由於這些特殊作品並未留存下來，因此很遺憾，目前無法有更多的討論了。

第二章　送行，出征的風景

　　為了日本帝國的擴張，臺灣被捲入了二次世界大戰的戰火中。1936 年剛完工啟用的松山機場，在戰爭爆發後就成為支援日軍的殖民地軍事機場。隔年 8 月 14 日，日軍轟炸機從松山機場升空，分別空襲上海廣德與杭州筧橋兩座空軍基地，並與中華民國空軍交戰。這一場空戰對日軍來說，是戰爭擴張中取得對華制空權的關鍵性戰役；對國民政府而言，則定位為擊落日機、阻止日軍摧毀機場的關鍵勝仗（因此國民政府在 1939 年將往後 8 月 14 日都訂為「空軍節」）。而當如今生活在臺灣的人了解這段歷史時，應該也能夠感受到當時臺灣位處詭譎情勢夾縫中的處境。中日開戰後，在臺灣的日本人陸續被徵召從軍，1937 至 1938 年可說是在臺日人受徵召的一波高峰。但是相對於日人的徵兵義務，臺人在日本統治下並不被規定要義務服兵役，直到 1945 年的太平洋戰爭末期，戰況膠著，統治當局實施徵兵制，臺人才以正式軍人身份投入戰場。

　　不過，即使中日開戰後臺灣人還沒被規定要服兵役之時，官方仍會以各種名義徵募臺人參與對外作戰，例如戰爭初期臺人充當的「軍夫」、以及之後的「農業義勇團」、「通譯」等等。1942 年及 1943 年，臺灣總督府與臺灣軍司令部相繼實施「志願兵制度」，包括數次的陸軍志願兵募集及海軍特別志願兵募集，臺灣人參與日本戰事的人數高達約二十餘萬人，動員人數很多。到了戰爭後期，盟軍轟炸空襲波及臺灣全島，更促進了臺灣人為了保護鄉土而從軍的決心。所謂的「出征熱」，也是日本戰時帶來的戰爭文化，在臺日本男丁出征上戰場，鄉里會舉辦送行會，也有不少祈求武運的民間習俗等，種種都在中日開戰後，陸續出現在臺灣畫家描繪所見所聞的繪畫作品中。例

如當時火車站等公共場所常會看到「送出征」的場面，便是臺灣畫家時局畫裡的特色題材。

車站送出征

臺灣美術展覽會因為盧溝橋事變爆發而停辦，隔年（1938年）恢復舉行，並提高層級，改由總督府文教局主辦，稱為府展。在戰爭持續進行之際，府展主辦方特別鼓勵畫家創作反映時局的作品，因此第一回府展便有幾件入選作品事後被媒體突顯稱為「事變色」之作，其中就包括翁崑德（1915-1995）描繪送出征的畫作〈月臺〉（プラットホーム，圖1）。

翁崑德出生於嘉義市，就讀京都立命館大學文學科畢業後，卻走向油畫創作，成為陳澄波之後的嘉義第二代西畫家。

1　翁崑德
〈月臺〉及局部「新高山登山口」
1938年　畫布油彩
73.0×91.5 公分
臺南市美術館收藏

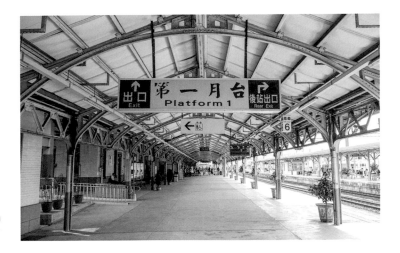

他的繪畫傾向客觀寫實地描繪家鄉景物，包括街道與公園，像
是一位漫遊都市的現代性畫家，捕捉日常熟悉的景物。1935
年他入選第九回臺展的作品〈活力之街〉，描繪嘉義街道建築，
各式商店招牌、道路上往來的人群、婦女曬衣養雞的生活場
景，反映當時新舊建築並存、和漢洋文化交織的都市景觀，表
現嘉義市街的活力。如此擅長表現家鄉街景與親切生活感的畫
家，當他感受到戰爭的影響漸漸浮現在自己朝夕生活的家鄉
時，一個令藝術家有感的時局景觀，會是什麼樣子？

　　1988 年翁崑德入選官展的畫作〈月臺〉，描繪了具有時局
意義的車站風景。鐵路是現代性建設，鐵路所經之地會促進沿
途城鎮的發展，帶動運輸與觀光的經濟效益，車站也是人潮流
通聚集的新式公共空間，以車站為題材的繪畫常見描繪包含站
體本身的附近景觀。而翁崑德這幅畫作，描繪的卻是由剪票口
外側往內看，一列火車即將啟程，月臺上人潮擁擠的景觀。畫
作裡，月臺右上方屋頂樑架懸掛的看板，可辨識出描繪了新高
山與登山客圖像，並寫上「新高山登山口」字樣，由此推測描
繪的應是嘉義車站的月臺。現存嘉義車站月臺的遮棚，仍可見
保有與畫作中所描繪相同的樑架構造，因此可以相互印證實
景，更顯見翁崑德相當忠實於景物的再現。翁崑德以略帶俯瞰

的角度，鉅細彌遺地描寫月臺上聚集密密麻麻的人群，畫面顯得十分擁擠，人群中可見各式各樣穿著的人物，有身著和服、洋服、旗袍和學生服的男男女女，尤其最靠近觀眾的一排似乎以女性居多。月臺上的送行者們，有人高舉雙手揮動日本旗，熱切地與車廂內的從軍者道別，也有些人雙手放在身前，靜態望向列車，雖然僅從背影看不出這些人的表情，但畫家利用肢體動作表現，呈現了月臺上滿滿送行者，但他們內心可能有不盡相同的心思與送別的情感。再往月臺內的火車看去，車廂外佈置有許多祝從軍的布條，上面從軍者名字依稀可見。待在車廂內即將出發的軍人，也舉旗或揮手致意。畫面整體偏向暖色調，呼應看似熱烈的氣氛。翁崑德宛如攝影師，捕捉下這歷史性的一刻，用畫筆記錄了戰爭時期尚處於戰場後方的臺灣，愈來愈常見的送出征風景。

同樣描寫在車站舉行歡送從軍者，李澤藩（1907-1989）的〈送出征〉（圖3），也是人潮聚集的畫面。李澤藩在臺北師範學校跟隨石川欽一郎學水彩畫，1926年畢業後任教新竹第一公學校直到戰後轉任新竹師範學校為止。他一邊奉獻於美術教育，一邊創作水彩畫，他的作品也多次入選臺府展、臺灣及日本水彩畫展等。這幅畫是李澤藩以家鄉的新竹車站為背景，描繪在一片祝出征的旗海下，男女老少手持日本國旗往車站方向聚集，其中有人高舉祝出征的長布條，群眾之間夾雜著氣派的車輛，一位穿著和服的小女生面向觀眾，似乎邀請觀眾觀賞這一幕送出征的劇碼。

由總督府鐵道部的松崎萬長（1858-1921）所設計的新竹車站，於1913年建造完成，屬於文藝復興後期建築風格，站體建築特色是兩段式陡斜高聳屋頂與老虎窗（開在屋頂上的窗），屋頂上設置一座鐘塔，是新竹最顯著的地標（圖4）。李澤藩如實描繪新竹車站建築的立面與柱子，鐘塔在青空下顯得高聳壯觀。畫中布條清楚寫著從軍者名字，「祝原口岩夫君」、「祝前田滋雄君」，這兩人真有其人，身家背景也皆與新竹有關。原

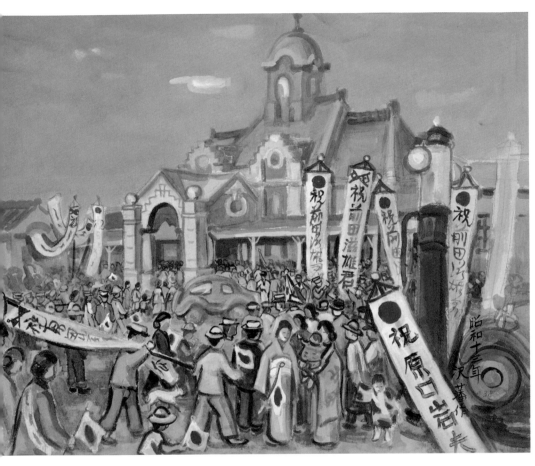

3　李澤藩
〈送出征〉　1938年
紙本水彩　57.0×72.0 公分
李澤藩美術館收藏

4　在1945年5月新竹
空襲下受損的新竹車站
1945年11月12日拍攝

取自維基百科公共領域圖像：https://
commons.wikimedia.org/wiki/
File:Damaged_Shinchiku_Station_after_
the_bombardment.jpg

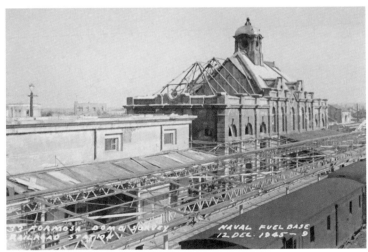

5　劉文發
〈赤誠女學生千針〉及局部
1938年　第一回府展

取自《第一回府展圖錄》，1939

口岩夫任職新竹州內務部教育課；前田滋雄則任教新竹第一公
學校，是李澤藩的同事。或許李澤藩也是送出征人群的一員，
才因此畫下這幅畫。畫面以藍、白、紅色調為主，整體來看，
眾多人潮雖然熱鬧，但畫面流露一股隱隱不安的氛圍，與翁崑
德〈月台〉一樣，不禁讓人為從軍士兵的未來感到擔憂。

非常時期的街景

　　李澤藩〈送出征〉這件作品，就目前所知，並無入選過展
覽會的紀錄，他可能並非是為了參展而創作，如前所說，畫面
中有李澤藩的同事，很可能就是因為畫家參與了這次送出征，
因此有感之下以畫記錄。而翁崑德〈月臺〉入選的第一回府展
中，除了送出征的題材，也有幾件直接反映時局的作品，並與
出征軍人有關。如劉文發〈赤誠女學生千人針〉（圖 5），描繪
女學生在街上進行募集「千人針」的活動。千人針是二戰時期
在日本及殖民地非常盛行的一種民間習俗，作法是挨家挨戶或
者在街頭請女性協助在白色或黃色棉布上，以紅色線一人縫一
針，直到縫出一千個針結後，再送給出征士兵。千人針的成品

6 「銀座千人針的光景」
1937年　土門拳攝影

取自維基百科公共領域圖像：
https://commons.wikimedia.org/
wiki/File:Sen%27nin-bari_-_
Ginza_-_1937_-_Domon_Ken.png

常是士兵的貼身束腹，一千個針結象徵一千個祈願，作為祈求
士兵在戰場上避免被砲彈擊中、並祈求武運長久的一種護身
符。女性上街募集千人針是二戰時日本、朝鮮、臺灣常見的光
景，因此成為畫家的創作題材。

　　劉文發所描繪女學生在街頭募集千人針的活動，也反映了
中日開戰後，軍隊後方的女性成為精神應援的人力，女學生除
了流行製作千人針，有時亦會被動員到軍營或醫院從事家政與
清潔勞動，激勵士兵。劉文發的這件畫作整體屬於都市風景
畫，由於畫中人物進行千人針活動，因此該作也被當時評論者
認為是一件描寫非常時期的風景作品。

　　出身臺南的謝國鏞(1914-1975)在這同一回府展入選的〈非
常時期的電影院〉（圖7），也是從點景部分反映時局。作品以
正面角度描繪臺南電影院，前景有紳士淑女出入電影院門口，
顯得悠閒自在；不過畫家從畫面的細節說明此時電影院已蒙上
時局色彩。電影院牆上海報畫有軍人圖像與「軍人萬歲」的字
樣，而且電影院門口外面告示牌寫著：「急告：放映日本臨時
新聞紀錄片，皇軍第00方面總攻擊開始（現役軍人免費）票價
10錢」；另一側告示牌則寫著：「慶祝並感恩皇軍在太陽旗幟
的庇護下浴血作戰，終於攻上廬山頂上」。這些看板文字反映

7 謝國鏞
〈非常時期的電影院〉
1938年 第一回府展）
取自《第一回府展圖錄》，1939

8 謝國鏞〈非常時期
的電影院〉局部

當時電影院成為報導前線戰況，宣傳愛國精神的場所。

　　送出征活動中的軍人主角，他們在戰場上面臨為國犧牲或
受傷的危險。而在戰場受傷的軍人必須被送至後方醫院進行治
療與休養，由於他們身穿白色服裝，因此有「白衣勇士」的稱
呼。蘇秋東 1941 年、1942 年相繼入選府展的〈公園與勇士〉（圖

9　蘇秋東
〈公園與勇士〉　1941年
第四回府展

取自《第四回府展圖錄》，1942

10　蘇秋東
〈噴水與勇士〉　1942年
第五回府展

取自《第五回府展圖錄》，1943

9）、〈噴水與勇士〉（圖10）兩幅畫作，皆取材自北投公園內的
噴泉景色。北投擁有溫泉，在日俄戰爭期間，日軍便利用北投
溫泉建造軍用療養所，到了二戰時這一帶則成為日軍傷兵療養
之地。公園與噴泉都是可供民眾休憩的公共場所，在許多畫家
筆下也常見描繪各地公園與噴泉的現代都市景觀，但在蘇秋東
描繪的這兩幅畫中，〈公園與勇士〉的噴泉在畫面左下角，而

〈噴水與勇士〉的噴泉則移至畫面中央，應是畫家站在噴泉附近的兩種視角的取景。而兩件畫作中景地方，皆畫有身穿白衣的受傷軍人或行或坐的身影。這些在前線受傷而至後方休養的軍人，於戰爭後期，隨著戰況之激烈，也愈普遍見於臺灣的公共場所，畫家描繪下這個現象，可以說為公園噴泉這類公共場所景觀題材的繪畫，增添了時局的新元素。蘇秋東選擇「白衣勇士」入畫，根據1995年筆者訪問畫家當時創作這兩件作品的用意，他說如此描繪，是為表示「戰時色彩」而增添的點景。

陳澄波（1895-1947）有一幅傳世小品〈雨後淡水〉，其實也是一幅描寫送出征的畫作。這件風景畫中右側的點景人物，可見描繪了送出征活動中常見的執日本國旗、祝從軍的布條的人群，若與前面介紹的翁崑德、李澤藩的兩件作品並觀，可以看出這類題材共同呈現的母題。

陳澄波1933年自上海返臺後，其創作目標逐漸明確地以熱情有力、重視細節的繪畫語言掌握他所熱愛的鄉土特色，淡水、嘉義的一系列寫生成為他典型的代表作。關於他戰爭期間的活動，主要是參與府展，並致力推動相對於官辦臺展的民間最大型的美術展覽會「臺陽展」（臺陽美術協會展覽會）事務。1940年他擔任嘉義新進西畫家組成「青辰美術協會」的指導顧問，1943年宣傳皇民化國策性質的「臺灣美術奉公會」成立，陳澄波不可避免也名列理事之一。他留下的二戰時創作，除了〈雨後淡水〉，主要是描繪臺南長榮女中的校園活動，如1941年〈長榮女中宿舍〉，畫中鳳凰木與壯觀的校舍圍出碧綠草地的空間，有三位女學生摘花或除草，而遠在校舍二樓的窗邊也有三位學生聊天或觀看他們。藍天碧綠的悠閒氣氛與點景人物的隨意活動，是畫家描寫校園中的輕鬆生活面。另一幅〈長榮女中校園一景〉，左邊樹木伸向畫緣上方而圍出前景正在勞動的女學生，迫近的畫面令觀者較前幅更可仔細端詳女學生的勞動姿態。八位女學生像是在舞台上各自努力地工作著，而強烈的筆觸更展現其辛勤勞動的活力。

11　陳澄波
〈雨後淡水〉
約1944年　畫布油彩
45.5×53.0公分　私人收藏
陳澄波文化基金會提供

　　讓我們回到〈雨後淡水〉這幅畫，陳澄波以略帶俯瞰的角度，描繪淡水福佑宮旁重建街一帶的風景。陳澄波在 1935 年創作〈淡水〉，已使用俯視角度描繪房舍夾雜綠樹，營造出跌宕起伏氣勢，街道有二、三行人漫走其間作為點景。〈雨後淡水〉同樣是紅瓦綠樹的表現形式，但迫近式的畫面及兩旁樹木的包圍下，送別人物顯得十分醒目。他們高舉祝出征布條、手持日本國旗，望向畫面右方，此時被送別的出征者可能已包括臺灣人。相較於李澤藩、翁崑德描繪車站空間上演的送出征場面，陳澄波筆下描繪的送出征者，是風景畫中的點景人物，也沒有描繪從軍者的蹤影或細節，而是透過送行人群的列隊行進方向與視線，暗示出征者的存在。在畫面上遍尋不著的出征者，令人有種被切割與分離的聯想，也留給觀者許多想像的空間，這是陳澄波以個人的詮釋方式描繪送出征的場面。1944

年由臺灣美術家主導的臺陽展十週年招待展，陳澄波展出了〈防空訓練〉、〈後方的希望〉等作品，這些作品目前不知去向，現在都只能透過殘存目錄得知品名。若注意到陳澄波處理〈雨後淡水〉對描繪時局的含蓄手法，這些品名明顯帶有戰爭時局意義、不在官辦臺展尋求入選的畫作，很可能也會類似〈雨後淡水〉，以風景畫中的點景人物或是其他較不一樣的畫法反映當時已相當緊繃的時局。

送別高砂義勇隊

臺灣正式實施志願兵制度之前，有一類特別的兵隊投入日本帝國擴張的東亞戰場，那就是由臺灣原住民組成的高砂義勇隊。1942 年 3 月臺灣軍部編組數百名「高砂族挺身報國隊」、「高砂義勇隊」，前往菲律賓、巴丹等地，主要任務是前往南洋險峻的山區沼澤開拓運輸道路、以及建造觀測所等陣地建設，他們進入南洋戰場隨即參戰擊退巴丹半島美軍，在 1942 年更參與了著名的柯里基多島攻堅戰役。至 1945 年為止，日軍共徵召八次的高砂義勇隊，累計成員約 4 千至 8 千人，然而犧牲人數高達七成。由於高砂義勇隊擅長在沼澤、山岳地區進行游擊戰，屢建戰績的表現令日本軍方刮目相看，一時聲名大噪，不僅臺灣官方為罹難的高砂義勇隊建立紀念碑，日本軍方也將高砂義勇隊納入從軍畫家繪製大東亞戰爭記錄畫的主題之一。

日本從軍畫家鶴田吾郎 (1890-1969) 在 1944 年受日本軍方委託，繪製了〈送別高砂義勇隊〉（義勇隊を送る高砂族）。1943 年 6 月，陸軍省二度動員 26 位從軍畫家，前往戰地搜集陸軍省指定的畫材，藉由畫家上前線記錄戰爭的情形，準備製作大東亞戰爭記錄畫。其中鶴田吾郎接受報道部山內大尉的建議，準備製作名為〈補給輸送與高砂族之協力〉（補給輸送と高砂族の協力）的繪畫作品，如同作品名稱，內容是有關「高砂義勇隊」在南洋奮戰的題材。太平洋地區的戰爭爆發後，臺灣高砂青年自願或被迫從軍，擔任軍夫的人數倍增。

12 鶴田吾郎
〈歐文斯坦利山脈高砂族義勇隊〉
1944年　畫布油彩
187.0×301.0公分
東京國立近代美術館收藏
取自大東亞戰爭陸軍作戰紀錄畫明信片　私人收藏

由於鶴田吾郎著手高砂義勇隊的畫題事關臺灣，因此臺灣日日新報社駐東京記者特地訪問鶴田吾郎的製作計畫。鶴田吾郎在報導中談到，他曾在 1933 年來臺舉辦個展，也曾與原住民有過接觸的經驗，他打算根據這些親身經歷的原住民經驗，以及為原住民賦予古代武士的強壯形象，配合戰地的地形與背景，表現他們協力皇軍的勇猛善戰形象。1943 年底，鶴田吾郎為了製作高砂義勇隊畫題再次來臺搜集畫材，他在軍司令部及總督府理蕃課的協助下，實地前往高雄州的部落進行搜集取材。目前關於鶴田吾郎描繪與高砂族有關的戰爭畫，有兩幅現藏於東京國立近代美術館，分別是 1944 年〈歐文斯坦利山脈高砂族義勇隊〉（スタンレー山脈の高砂族義勇隊）與〈送別高砂義勇隊〉，前者描繪高砂義勇隊在南洋雨林中壓迫感十足的叢林戰；後者則是描繪高砂義勇隊故鄉原住民的送別群像。

〈送別高砂義勇隊〉描繪高山上一群送別者，男女老少皆站在石板上，每個人的表情都很嚴肅，正面地直視觀者，直視著出征者。中央穿著獸皮衣服的年長男性可能是頭目，旁邊揮手的女性從穿著服裝來看，可能是排灣族，又或者是魯凱族；而她身後站在高處的裸體男孩手揮日本國旗，象徵歡送為國效忠的高砂義勇隊，執日本旗揮舞正是「送出征」常見的繪畫母題。畫面上半部是在雲霧間隱現、峰峰相連的藍色山脈，山頂彷彿伴隨風起雲湧直達天際。鶴田吾郎以簡潔有力的筆觸，描

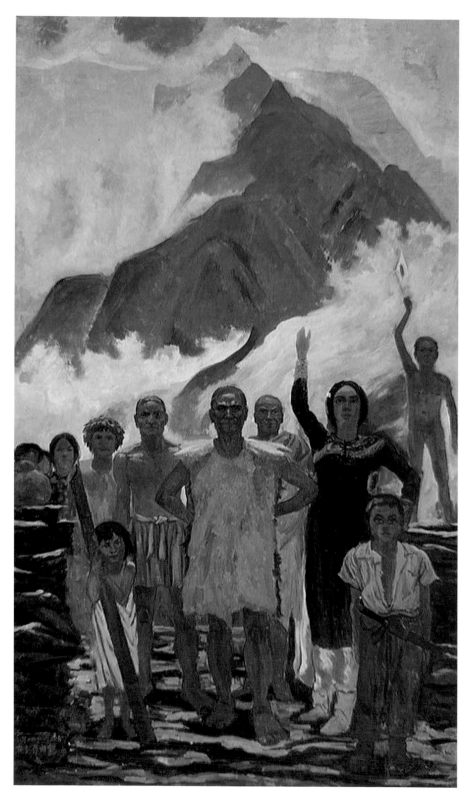

繪以高山為背景，在肅穆氣氛中送別高砂義勇隊的部落同胞圖像，畫面雖然沒有描寫出征的原住民形象，但整體氣氛莊嚴神聖，令人肅然起敬。

日本近代美術史中，只要提到戰爭畫的代表作，必定會提到藤田嗣治的〈阿圖島玉碎〉與鶴田吾郎的〈神兵降落巨港〉（神兵パレンバンに降下す），而除了鶴田吾郎描繪來自臺灣的高砂兵隊，藤田嗣治也描繪過高砂義勇隊的圖像，日軍曾從高砂義勇隊中再挑選出菁英組成特種空降部隊「薰」，他們參與了1944年菲律賓雷伊泰島戰役，〈薰空挺隊敵陣中強行著陸奮戰〉（薰空挺隊敵陣に強行着陸奮戦す）這件巨幅畫作便是藤田嗣治根據這次戰役所想像描繪的激戰場景。在此戰役中，高砂義勇隊的成員全軍覆沒、無一生還，藤田嗣治畫出薰小隊深入南洋戰場，捨身殺敵的慘烈場面。日本畫家創作高砂義勇隊的相關圖像，在日本戰爭畫史上，可謂留下歷史的見證，卻長期在臺灣美術史的視野和討論中缺席，尚且還處於一時難言的處境。

戰爭時期這幾位畫家在不同的背景與動機下，不約而同都描繪送出征的主題，翁崑德、李澤藩、陳澄波的手法都帶有強烈的敘述性與說明性，也帶有臺灣畫家特有的視角，透過結合生活見聞表現。而鶴田吾郎等日本畫家置身於大東亞戰爭中令人暈眩的時局色戰爭狂潮裡，則傾向以象徵性的手法呈現主題，提供觀者更多的想像空間。他們從畫家之眼為出征的臺灣風景與人物，留下時代性紀錄，在藝術性的表現和歷史性的意義之間，除了備受爭議，也尚待繼續展開更多的討論。

13 鶴田吾郎
〈送別高砂義勇隊〉 1944年 油彩畫布 190.5×111.5公分
東京國立近代美術館收藏

參考圖片：
鶴田吾郎
〈神兵降落巨港〉
1942年 畫布油彩
194.0×255.0公分
東京國立近代美術館收藏

第三章　虛構的純情愛國少女

　　二戰時期與原住民有關的畫作，除了高砂義勇隊題材之外，「莎勇之鐘」（サヨンの鐘）也是各藝術領域爭相創作的主題。戰爭時期軍國主義高漲之下，「莎勇之鐘」其實是由官方塑造出的一位泰雅族純情少女莎勇為國犧牲的故事，藉此作為宣傳愛國精神的典範。當時臺灣畫壇領導人物鹽月桃甫也創作莎勇圖像，參展第二回聖戰美術展及第五回府展，而鹽月桃甫（1886-1954）一向主張個性與自由精神創作，在戰時時局色盛行的情況下，他會如何因應？我們該如何理解他也順應時勢潮流而描繪莎勇之鐘呢？

堅持以藝術性創作回應時局的鹽月桃甫

　　鹽月桃甫畢業於東京美術學校師範科，1921 年來臺擔任臺北中學與臺北高校的美術教師，直到戰後 1946 年鹽月桃甫被遣返回日本。他在臺北「小塚美術社」的二樓開設了「京町畫塾」，培育有志於繪畫的人才。由於鹽月長期擔任臺展西洋畫部審查員，因此他在臺灣畫壇具有舉足輕重的地位。鹽月重視與強調畫家的個性與自由表現，他的創作風格也不拘一格，比較偏向後印象派、野獸派等畫風，尤其擅長以強烈色彩表現對象與情感。鹽月特別熱愛原住民文化，經常利用暑假期間前往臺灣山林與原住民部落寫生，創作多樣化的原住民題材繪畫，表現他們的文化特色與時代境遇，包括女性像或群像、祭典習俗等。

　　鹽月桃甫來臺後，與日本中央畫壇的關係疏遠，幾乎未再參與日本的官展或在野團體的展覽。但是進入戰爭時期，他在

1　鹽月桃甫照片

1939 年與 1941 年以「招待」（受邀請）名義參展陸軍美術協會主辦的兩回聖戰美術展。由於在朝鮮的日本畫家山田新一也提出作品參展聖戰美術展，由此推測陸軍美術協會當時應是同時邀請殖民地朝鮮與臺灣的代表畫家參展。陸軍美術協會是陸軍省網羅從軍畫家而組成的團體，該協會主辦的聖戰美術展中，從軍畫家繪製的戰爭記錄畫是最受時人矚目的作品。然而鹽月桃甫並非從軍畫家，也不曾親臨前線速寫戰況經驗，他是如何從臺灣地方角度、選取反映時局的適當主題參展呢？值得我們深思。

　　1937 年盧溝橋事變後不久，8 月 14 日發生「渡洋爆擊」事件。中日開戰後，日本由海軍負責華東航空作戰，計畫以遠程戰略的轟炸方式削弱中國空軍後方的儲備戰力。海軍鹿屋航空隊受命擔任這項攻擊行動，在九六式陸攻機完成臺灣至上海的遠程轟炸投彈戰備後，8 月 7 日鹿屋航空隊移防臺北準備出擊，8 月 13 日深夜，鹿屋隊全力襲擊南昌空軍基地，不料 14 日強烈颱風逼近，因松滬會戰而改炸廣德、杭州。鹿屋隊在狂風暴雨中從松山飛行基地起飛，受到天候的強烈影響，具有雙引擎、雙尾翼的九六式陸攻機在整個飛行轟炸過程頻遭失利。深夜返臺時，18 架出航的九六式陸攻機只剩 14 架。15 日起日軍決定改由一聯空木更津隊加強攻擊，陸續轟炸南京、杭州、

2　石川寅治
〈渡洋爆擊〉　1941年
165.0 x 202.5 公分
東京國立近代美術館藏

取自陸軍省貸下陸軍作戰記錄畫明信片
私人收藏

南昌等地，局勢才因此逆轉，日軍逐漸掌握上海戰區領空。8
月 14 日的這場空戰，都獲中、日軍方的重視。對中國而言，
這是後來制定為家喻戶曉的空軍節的日子。對日本來說，這是
日軍飛行部隊取得對華制空權的關鍵性戰役。海軍省為紀念這
場歷史性的空戰，委託洋畫家石川寅治（1875-1964）繪製陸攻
機的渡洋轟炸行動，為了研究取材，石川寅治甚至二度從軍才
完成〈渡洋爆擊〉一作。這場由臺灣基地出擊的戰役引起臺灣
媒體的高度關心，不斷以快報傳遞前線訊息。在軍國主義高漲
的氣氛籠罩下，身為臺灣畫壇領導人物的鹽月桃甫也必須響應
「彩管報國」的要求，1938 年府展他便以〈爆擊行〉參展，1939
年也再以同樣主題〈渡洋爆擊行〉參展日本第一回聖戰美術展。

　　鹽月參加府展的〈爆擊行〉（圖 3）與日本第一回聖戰美術
展的〈渡洋爆擊行〉（圖 4），有類似的構圖表現，兩作都以強
烈的筆觸表達怒濤拍岸時的波濤洶湧，前景島嶼與動向有如戰
艦般地駛向畫面中央，而兩作雖有相似的構圖概念，但後者又
更增強海面的動態與壯闊氣勢。府展〈爆擊行〉描繪出天空的
一輪明月與點景般的遠方戰機，呈橫向排列分布在畫面上方，
看似靜止與穩定的遠景與畫面下方的動感浪濤近景，對比出不

3　鹽月善吉（鹽月桃甫）
〈爆擊行〉
1938年　第一回府展
取自《第一回府展圖錄》，1939

4　鹽月桃甫
〈渡洋爆擊行〉　1939年
第一回聖戰美術展
取自第一回聖戰美術展明信片　私人收藏
王淑津提供

協調感。實際上，陸攻機分明是在暴雨中出擊，然而在鹽月筆下卻是一派月明淡空的背景。鹽月對十幾架陸攻機的表現，在〈爆擊行〉幾乎是點狀描寫，但在隔年的〈渡洋爆擊行〉大概是為了日本軍方與觀眾，加強了飛機上的日旗標誌與強調垂直尾翼造型，但仍是以遠處點景的方式呈現。鹽月對這場戰役的畫面處理為什麼特別值得注意？當我們將鹽月的作品與當時被認為最具代表性的石川寅治同名作〈渡洋爆擊行〉進行比較，就會很強烈地感受到兩人的表現目標差異：石川將陸攻機作為主角放在前景，寫實地描繪陸攻機的造型特色，猶如帶著觀眾置

身海上、近距離觀看這場歷史性戰役。而鹽月卻是將想像的空戰放在遠景，也讓眼前怒濤拍岸的場域意義轉換成個人開放的詮釋空間，主要強調壯闊海面的洶湧氣勢，表現「殘月淡空」的氣氛，轟炸機反而位處畫面的次要地位。不像石川有意透過寫實風格，直接再現一般人不可能就近觀看的空軍近戰場面進而刺激觀者的感官，鹽月並不採取記錄戰場取向的特定構圖，或許這是他身在隔海的殖民地，對戰場提出的一種詮釋，但可以注意的是，比起題材，他更加重視畫面安排的意境與藝術性的觀點。

被虛構的原住民愛國少女

第一回府展參選畫作中，出現不少與戰爭相關的作品，當時任審查員的鹽月表達了自己的評審觀點：「即使只畫一草一木，其活潑清新的表現也可視為藝術上真正的事變色。」鹽月堅持要以藝術性創作回應時局，而不是特定題材，這個審查意見令府展有機會不被侷限在追隨日本記錄戰場畫的格局中，避免變成完全以戰爭宣傳為主的美術展覽會。即使不得不回應時局色，也可見畫家們為了能繼續創作，各有不同的應變之道。鹽月桃甫在這樣的情境下，努力實踐他的理念。1941 年日本第二回聖戰美術展，他選擇喜愛的原住民題材，而且也與時局有關的〈莎勇之鐘〉（サヨンの鐘）參展。

莎勇原是一位泰雅少女，她為何在戰時成為家喻戶曉的故事？在 1938 年 9 月蘇澳郡南方澳的利有亨社，當時有一群泰雅族少女們為了替被徵召上戰場的日本老師扛行李與送行，其中一位名叫莎勇的少女在行經湍溪時，不慎失足落水而不知所蹤，最後只找到他背負的行李。莎勇為師送行卻不幸犧牲的事跡，陸續受到各界注意並開始受到渲染，其中開啟塑造莎勇愛國故事的官方代表，應該是臺北州知事藤田俱治郎（1883-?），他探視莎勇之墓並作詩贈與利有亨社青年團。接著在 1940 年 2 月的高砂族皇軍慰問學藝會中，利有亨社青年團演唱莎勇的

5 右　莎勇之鐘
松山虔三攝影

取自《民俗臺灣》，1944年9月

6 左　臺灣日治時期自製電影
《莎勇之鐘》宣傳海報劇照，右
為飾演莎勇的李香蘭、左為飾演
莎勇同學的日本演員三村秀子

取自維基百科公共圖像資源：https://upload.
wikimedia.org/wikipedia/commons/c/c3/%E8%
E%8E%E5%8B%87%E4%B9%8B%E9%90%9
jpg

紀念之歌，其中與會的臺灣總督長谷川清（1883-1970）得知莎
勇故事後，決定贈送一座鐘，表彰她的愛國事蹟，兩個月後的
4月14日便舉行贈鐘儀式，頒布刻有「愛國少女莎勇之鐘，昭
和十六年四月臺灣總督長谷川清」字樣的小鐘，由莎勇兄長與
女子青年團長松本光子代表接受。

　　海軍大將長谷川清自1940年11月擔任總督以來，配合
日本中央政策而積極推行殖民地臺灣的新體制運動。對於莎勇
為送行出征軍人犧牲的故事，認為正符合鼓吹愛國意識與為國
犧牲的最佳典範。在統治當局的高度重視下，利有亨社及莎勇
的故事在經過贈鐘儀式之後，一躍成為當時日本及臺灣名人關
注的事件，他們紛紛前往利有亨社探查，也藉由各種藝術形式
歌頌莎勇的愛國精神，包括音樂歌曲、文學小說、電影、美術
等作品紛紛出籠，其中最知名的是由李香蘭主演的臺灣自製電
影《莎勇之鐘》。

　　1941年3至4月，第一回聖戰美術展的部分作品來臺巡
迴展出後，鹽月決定以莎勇作為創作主題，參展第二回聖戰美
術展。5月初他偕同為該展來臺的陸軍美術協會會員鈴木榮二

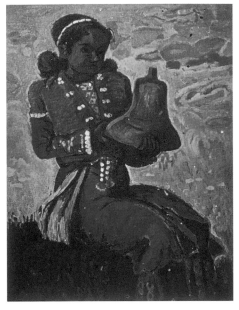

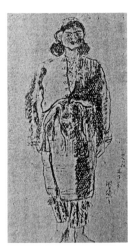

7　中　鹽月桃甫
〈莎勇之鐘〉
1941年　畫布油彩

取自第二回聖戰美術展覽會明信片
私人收藏　王淑津提供

8　右　鹽月桃甫
〈利有亨社少女素描〉
1941年

取自《南方美術》，1期，1941年8月，
頁23

9　左　鹽月桃甫
〈山地姑娘〉　1927年
第一回臺灣美術展覽會

取自《第一回臺展圖錄》，1928

郎（1910-1954）前往利有亨社寫生，兩個月後的第二回聖戰美術展，兩人皆以〈莎勇之鐘〉為作品名展出畫作。莎勇在為師送行的路途中，背負行囊卻不幸失去生命的純情故事，在此時已演變為鼓舞聖戰的愛國題材，繼而將「莎勇」推向日本中央的聖戰美術展舞臺，鹽月在其間可謂扮演了關鍵角色。

鹽月如何詮釋莎勇的形象呢？為盡可能真實傳達莎勇的面貌與特質，鹽月速寫了利有亨社的同族少女，作為再現莎勇形象的參考依據。一幅〈利有亨社少女素描〉（リヨヘン乙女素描）便可見與〈莎勇之鐘〉主角的相同裝扮：少女頭上的髮帶與雙髻，豐潤臉頰與天真表情，以及身穿泰雅服飾與腰間繫帶等。

在〈莎勇之鐘〉這幅畫中，少女莎勇挺身而坐，姿勢類似鹽月在第一回臺展參展的〈山地姑娘〉（山の娘）畫中人的坐姿，但與畫裡害羞低頭的少女不同的是，〈莎勇之鐘〉描繪莎勇注視著眼前雙手捧著紀念鐘的模樣。紀念鐘是莎勇去世後，才由總督下令鑄造贈送給部落，這樣的莎勇形象無疑是經過鹽月有意橋接時空的設計，他似乎要代替長谷川總督直接贈與她這個紀念之鐘，以彌補眾人無法當面向她表達敬意的遺憾。畫面以

霓虹色系描繪天邊耀眼的流雲，誇大紀念鐘的比例，藉此烘托
莎勇在這個事件以來形塑出的神聖與崇高形象。

　　相對於鹽月表現莎勇被塑造完成的純真與愛國精神，鈴木
榮二郎偏重描繪莎勇失足落水前的送行過程，並將之塑造為犧
牲之前負重前行的形象。鈴木榮二郎的〈莎勇之鐘〉（圖 10），
描寫兩位泰雅少女手握日本國旗、背著沈重的行囊，在叢林間
若有所思地低頭並肩前進。相較之下，鹽月並不像鈴木直接通
俗地描繪少女手持日本國旗以示愛國精神，而是透過鮮明色調
的莎勇捧鐘這個獨特形象，先突顯她的少女純真氣質，進而令
人注意這是屬於臺灣地方特色的愛國題材。鹽月對莎勇的象徵
性手法詮釋，比起鈴木必須藉由國旗提醒觀眾畫中人具備愛國
精神的敘述性描繪，鹽月的安排更具藝術性的表現。

10　鈴木榮二郎
〈莎勇之鐘〉　1941 年

取自陸軍美術協會編，《聖戰美術（第二輯）》，
京都：陸軍美術協會，1942

　　日本聖戰美術展結束之後，愛國者莎勇的故事和形象，也
吸引日本畫家前來追尋。同年 10 月畫家堀田清治（1899-1984）
來臺，他十分感動於莎勇的愛國心，特地繪製一幅名為〈莎勇〉
（サヨン，圖 11）的畫作，並將這幅畫贈與長谷川總督。堀田
清治筆下的莎勇宛如天使般地浮現在雲端，她正面直視觀者，
左肩上背著行李，右手邊有日本國旗與紀念鐘。堀田清治幾乎
脫離事件原本情境的詮釋手法，將莎勇幻化成愛國之神，日本
國旗與紀念鐘在此皆變成她的象徵物。

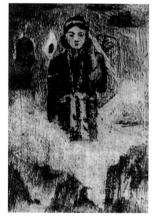

　　姑且不論莎勇為何而死的真相，在統治當局將此題材渲染
成愛國的事蹟時，很快地就有至少三位畫家皆以愛國題材來描
繪她。鈴木榮二郎的莎勇是手持日本國旗，肩扛著行李，低頭
前進的愛國少女；堀田清治的莎勇則超脫現實的描寫，變成
象徵愛國的女神。相較於鈴木與堀田對莎勇各自詮釋的過與不
及，鹽月在現實與非現實間，恰如其分地突出她的純情氣質，
在表現莎勇愛國精神的作品中顯得清新脫俗。

11　堀田清治　〈莎勇〉
1941 年

取自第二回聖戰美術展覽會明信片　私人收藏

　　1942 年伴隨著臺灣軍開始募集志願兵，愛國少女莎勇也

轉變成「軍國少女」形象，受到山地青年男女的膜拜。根據媒
體報導，利有亨社教育所在 1942 年初完成「軍國乙女莎勇遭
難記念碑」的建造，此碑與長谷川總督贈與的「莎勇之鐘」並列
於教育所運動場，這兩件紀念物從此成為青年團祈禱皇軍武運
長久的精神指標。莎勇的故事對男子而言，有助加速他們投效
志願兵的意志；對女子來說，她們皆希望效法莎勇精神成為軍
國少女。在志願兵募集制度下，莎勇已變成當局鼓舞從軍熱的
軍國女神與愛國象徵。

　　就在同年的第五回府展，鹽月再次創作〈莎勇〉（サヨン，
圖 12）參展，畫中的莎勇正面直視觀者，垂下的長髮，深凹的
眼眸與肅穆的神情，畫面散發悲壯的氣氛。畫中的莎勇不再是
聖戰美術展的純情崇高形象，而是鹽月心中哀悼式肖像。1942
年 6 月是太平洋戰爭的轉折，日軍在中途島戰役死傷慘重，此
後戰情惡化，南洋戰場每況愈下的慘烈戰情也造就了日本畫家
們描繪多幅悲壯場景的戰爭畫，不知是否與這個脈絡有關，鹽
月描繪了悲壯氣氛的莎勇作品。

對藝術性的不同意見

　　在戰爭初期，臺灣畫壇的人士對鹽月桃甫取材爆擊行與莎
勇事件的府展作品這類時事題材，給予的評價似乎不高。美術

評論者岡山蕙三對鹽月第一回府展展出的畫作這麼評論：

　　鹽月桃甫審查員的「爆擊行」，這是試圖表現前往轟
炸的氣氛，但很明顯地是一幅不成功的風景畫。圖中
的飛機不過是用來點景罷了。而且，海與天空的描寫
極為不合理，無法令人感動。以美術作品而言，我認
為他的「少女」一作較為出色。此「少女」作品也還有些
令人不滿意之處，但仍屬於他的佳作。

他認為鹽月的兩幅畫作中，〈少女〉（圖13）描繪純真原住民肖
像更勝於〈爆擊行〉的表現。

　　美術界以犀利評論聞名的畫家立石鐵臣（1905-1980），他
對鹽月在第五回府展展出的悲壯〈莎勇〉有何看法呢？有意思
的就在於，立石對於〈莎勇〉一作，毫無留下任何評論文字，
但卻對另一件同時參展的作品〈黃葉群〉給予高度讚賞，他這
麼評論道：

　　鹽月桃甫的「黃葉群」我相信是他代表作中的代表作。
看到這件作品時受到的深刻感動迄今記憶猶新，從「黃
葉群」所感受到的實在勝過以往任何作品。來臺審查員
的作品，技巧的水準頗受稱讚，不過卻不曾見過令人
感動的作品。在此地很難有機會看到優秀前輩的作品，
即使偶爾驚鴻一瞥，也僅限於表現技巧水準的作品，
實在令人感覺寂寞。然而，鹽月的「黃葉群」係真摯地
傾注其藝術熱情的佳作，是他盡其生命所有的理想與
愛情，與創作對象融合為一而後表現出來的作品。雖
然在效果上並非完美，但是對他的態度也應該表示欽
佩，非常難能可貴地像這樣瀟灑地表現，實在是值得
慶賀的事。

　　〈黃葉群〉這幅畫作，描繪土地上被枯葉群掩蓋的破瓷盤，
看似靜物畫，但滿布的自然物像又隱然充滿隱喻感。立石鐵臣

究竟看見了什麼並感動於什麼，雖未明言，但他的評論態度多少也透露了〈黃葉群〉是比〈莎勇〉令他更有感的作品，並且他也將評論讚賞的重點，放在鹽月桃甫一向著重藝術性的創作態度上。

　　鹽月桃甫兩次參展聖戰美術展的主題，都選擇了與臺灣密切相關的畫題，分別是代表前線的〈渡洋爆擊行〉與代表「後方」的〈莎勇之鐘〉。鹽月長期累積的原住民創作經驗加上實地寫生，使得〈莎勇之鐘〉相較〈渡洋爆擊行〉的表現又更為突出與深刻，甚至超越來自中央畫壇的畫家表現。莎勇從單純的泰雅女子落水罹難後，快速演變為帝國視線下虛構的愛國少女和軍國女神，也意外造就了臺灣因應時局而誕生的特殊人物畫題材，甚至受到日本的東京中央畫壇畫家關注與進一步產生相關創作。

　　不可否認的，鹽月描繪的莎勇圖像當然也是迎合時局而作，不過從他創作原住民圖像的發展脈絡來看，畫家仍巧妙地運用時勢，順應當局的需求，希望在創作上兼顧自己的藝術性表現。從爛漫鮮明的純真愛國少女〈莎勇之鐘〉，到雙眼黑

洞的憑弔式遺像〈莎勇〉，都令人印象深刻（或許也令人充滿疑惑），鹽月桃甫是讓莎勇轉化為臺灣時局畫新主題、並從臺灣傳布到日本的重要推手。莎勇快速被形塑的過程也許令人驚訝，但也提供了一個殖民地視角的特殊個案，讓我們更能深刻理解，戰時官方為什麼要在戰況緊繃的時候，愈發積極鼓吹和利用美術創作，對民眾不斷塑造愛國就是支持日軍繼續作戰的社會風氣。

第四章　宣揚武士精神

　　在西方藝術史的繪畫分類中，有一種容易和政治產生連結的畫類，那就是歷史畫。歷史畫盛行於 17 至 20 世紀的歐洲，是美術學院最高層級的創作題材，法國皇家暨繪畫雕刻學院（Académie royale de peinture et de sculpture）在成立時，就明確訂定了歷史畫是所有畫類中最高階級的繪畫。歷史畫取材過去的人物故事，包括宗教、神話或歷史事件，透過具有教化意義的內容，以視覺圖像對觀眾傳達寓意，而在一些西方的歷史畫作品中隱含光耀王權的寓意，明顯與政治意識形態有關。

　　當歐洲美術學院的歷史畫創作概念傳播至日本後，便與近代國家認同的政策推行有所連結，歷史畫成為喚起國家思想與國民意識的載體。就在日本由上而下全面推行西化、以求脫胎轉型成為現代國家之際，有一位希望拯救與保存日本傳統藝術和文化的藝術史學者岡倉天心（1863-1913）極力提倡歷史畫創作，他創辦了《國華》（1889 年創刊，至今仍在發行，是日本最老牌、也最具美術研究權威地位的美術雜誌），並在創刊辭中提出歷史畫和國家政體緊密結合的觀念：歷史畫隨著國體思想發達而更加振興。由於當時由國家統治高層主導由上而下、由外而內的急速西化，在這過程中，西方文化與日本的傳統文化發生了許多矛盾，特別是當西方的自由民權思想與日本天皇制度產生牴觸，影響國族統治的一致性原則，明治中期因此出現了反彈壓力，讓政策和社會風氣大轉彎，轉向回歸日本傳統與發揚國家主義精神，歷史畫因此受到了重視。而隨著日本仿效歐美帝國主義，積極向外擴張領地，擠身世界列強，戰役及政治事件因而成為畫家常見的歷史畫表現主題。此外，畫家也沿續歐洲歷史畫的古典傳統，取材日本乃至於亞洲的古代神

話、傳說、歷史人物與事件，以西洋的寫實技術結合皇國史觀，創作反映當代政情需要的日本歷史畫。

　　根據學者塩谷純的研究與分析，日本近代歷史畫具備三項特色：

一、改變人體描寫的方式，以實物寫生為基礎。
二、參考史書與研究古物，審慎考證歷史主題的時代。
三、與意識形態結合，鼓舞忠君愛國的精神。

第一點指的是歷史畫使用西方的寫實新技術，以達成真實的效果；第二點則是當畫家取材歷史事件，需要考證和研究，甚至包括必須瞭解相關的傳世古代文物，也就是說，即使是以畫布油彩等西式畫具創作歷史畫的洋畫家，有時也要為了描繪再現歷史情境，先去造訪考察古蹟、拜觀古物、甚至臨摹古代繪畫（例如洋畫家和田英作特別去造訪代表七世紀飛鳥時期遺構的法隆寺臨摹金堂壁畫）。至於第三點，戰時日本畫家創作的歷史畫，具有鼓舞士氣與振奮人心的目的，中日開戰以後，更是密切呼應軍國主義意識形態的繪畫。

和田英作（1874－1959）

臺灣畫家很少畫「歷史畫」

　　本文到目前為止所介紹的「歷史畫」，指的是由日本引進西方觀念與技法、結合國家政體寓意的畫類，而這樣的畫類在殖民地臺灣的官展其實很少見到入選的作品。此外對現在的讀者來說，一講到「歷史畫」，可能更容易聯想到的，還是像廟宇壁畫上表現忠孝節義與人倫教化的歷史典故圖像與人物畫像，或者是通俗歷史書上的插畫。也就是說，臺灣民間本來就有描繪漢文化歷史典故與宗教題材的繪畫傳統，但未必都可以與岡倉天心所提倡要與國體結合的「歷史畫」直接劃上等號。例如出身裱畫店的林玉山（1907-2004）就畫過很多歷史人物題材的作品，他非常熟悉在臺灣民間通行的歷史故事與宗教題

材，事實上他也嘗試過以歷史人物題材參展，如 1929 年的〈周濂溪〉便入選早期第三回臺展的東洋畫部，但綜觀在官展中這樣的歷史人物題材入選作品還是相當少見。

在戰後，林玉山曾接受學生謝里法（1938 -）的訪談，謝里法詢問，「為什麼那時候的繪畫有了鄉土特色之後，就不進而出現歷史畫」，關於這個問題，林玉山從岡倉天心的歷史畫理論啟發日本歷史畫勃興的角度回答，認為這是明治維新時代反潮流的思想，但卻也猛烈衝擊了日本畫壇往傳統挖掘「睡眠中的亞洲精神」：

1　林玉山
〈周濂溪〉　1929年
第三回臺展

取自《第三回臺灣美術展覽會圖錄》，
1930

若說日本殖民地的臺灣沒能在天心的影響下掀起歷史畫的創作風氣，我也感到那是遺憾的一件事。不過，要說句老實話，直到臺展時代，我們從事創作的這批人都才剛起步沒有多久，頂多知道如何面對自然，去掌握所看到的現實景象。它有什麼，我們也能看見什麼，畫出什麼；在思想方面比較差，況且客觀的環境裡也存在著無法往歷史畫走的因素。

當時殖民地臺灣並未與日本歷史畫思潮同步，也未受到後續影響，但對林玉山來說，已經意識到要創作能夠參選官展的「歷史畫」，並不是畫臺灣坊間常見的格套歷史人物畫那樣單純而已，林玉山接著這麼說：

當然我們不一定要認為畫了歷史畫就能怎樣，其實當我們在受教育，以及從事研究的過程中，較偏重於花鳥和山水畫，後來這類畫在臺展裡又成了風尚。結果畫人物畫的人便相對地減少，於是以人物畫為基礎的歷史畫便很難產生了。至於對歷史的認識，我們當時並非一無所知，好比說我也寫詩，進過詩社，在寫遊覽詩、記懷詩的時候，我也不忘納進歷史典故，把鄭成功等寫在我的詩句裡。詩是這樣來表現，只是在畫裡我沒有這樣去作。

林玉山接著從繪畫題材主流的角度分析，因為臺灣畫家較少人畫人物畫，因此以人物為主角的歷史畫自然不易興盛，這可能也是「客觀的環境裡也存在著無法往歷史畫走的因素」之一。至於要表現出能夠像日本歷史畫那樣，要與國體結合、承載歷史認識的畫面，林玉山也只委婉說到「對歷史的認識，我們當時並非一無所知」這一層次。

　　雖然很罕見，但二次世界大戰期間，在臺灣從事美術活動的臺、日畫家確實還是有人也會選擇歷史人物或事件，作為「歷史畫」創作題材參展，而關鍵差異可能就在於由怎樣的立場敘述歷史、描繪歷史寓意。在初步了解這個「歷史畫」的認知差異之後，接下來就要特別談一談在臺日本畫家宮田彌太郎（1906-1968）入選 1941 年府展的作品〈彌兵衛與太郎左衛門〉（彌兵衛と太郎左衛門），以及林玉山在 1943 年臺陽展的〈南洲先生〉這兩件畫作。前者是站在日本的立場描繪荷蘭統治臺灣時期的日荷貿易衝突事件，乍看算是很符合岡倉天心定義的歷史畫；後者描繪日本幕末薩摩藩武士西鄉隆盛（1828-1877）肖像，卻還有一些尚待商榷的地方。這兩件作品雖然早就已經分別受到注意，但是現在要將兩件歷史畫放進時局的脈絡裡對照、進一步理解，便會看見很不同的意義。在臺灣活動的宮田彌太郎與林玉山，為何選擇官展很少見的歷史人物題材來作畫？對他們個人與時局而言，尤其是林玉山，特別描繪一位從來沒畫過的日本的近代歷史名人，又有什麼考量和特殊原因呢？

日本畫家的臺灣歷史畫

　　前面說到臺展罕見有歷史畫入選，但在臺展以外，與臺灣有關的歷史畫卻有非常具代表性的一組作品，也就是小早川篤四郎繪製的約 20 幅臺灣歷史畫，直到現在也相當知名。1935 年總督府舉辦始政 40 週年博覽會，也在臺北會場以外各地設立特色館，這時臺南市政府委託小早川篤四郎繪製臺灣歷史畫，規劃要在「臺灣歷史館」中展出。這一套臺灣歷史畫有很

明確而清楚的功能和意義，就是要從日本統治立場建構與詮釋臺灣的歷史，而其中一幅名為〈濱田彌兵衛〉，畫的正是 1628年曾發生在臺南的日本與荷蘭貿易利益衝突事件。後來宮田彌太郎也以相同歷史事件作為主題創作〈彌兵衛與太郎左衛門〉一畫，入選 1941 年府展，對戰時的日本人而言，濱田彌兵衛的題材應該已是相當有特色的臺灣歷史畫主題。

濱田彌兵衛事件實是複雜而糾葛的海洋貿易衝突，在這裡只能先作非常簡單的介紹。濱田彌兵衛是 17 世紀日本江戶前期海外貿易商，為長崎代官（市長）末次平藏（約 1546-1630）屬下的朱印船船長（得到幕府頒發朱印狀特許海外貿易的船隻即稱為朱印船）。自從 1624 年荷蘭東印度公司占領臺灣南部以來，就對貿易競爭者尤其日本人的輸入品課重稅，因此雙方時常產生不滿與糾紛。就在 1628 年日本商船來臺貿易時，荷方扣留了日人的貨物與人員，濱田彌兵衛於是率領隨從前往熱蘭遮城談判，並在談判破裂後，挾持了荷蘭派任的臺灣長官奴易滋（Pieter Nuyts），逼迫他簽訂協約、交換扣留的人質。然而當濱田回到日本後，末次平藏卻不承認協議，還將荷蘭人質鎖入監牢中，在長崎平戶島經營的荷蘭商館也被勒令關閉。直到 1632 年，荷蘭東印度公司為了對日貿易利益，要求日方開市，就協商以奴易滋為人質交換重啟貿易，終於獲得日方同意。後續荷人也在 4 年期間派遣特使，專程從巴達維亞前往日本，以巨大的青銅吊燈和青銅燈籠等獻納給日光東照宮，才又贖回奴易滋，解決長達數年的紛爭。

這段在臺灣發生的荷日貿易糾紛歷史事件，目前可見在 1726 年的荷蘭出版品中已經有銅版畫圖像，日本方面則是見於 18 世紀末期的出版品《海國新話》（1789 年初刻本）木版畫，主要都是呈現濱田彌兵衛挾持臺灣長官奴易滋的場面。尤其荷蘭銅版畫將主角安排在建築深處房間、以及房間外有一批批荷蘭人前來救援的構圖，可能影響了後來的日本木版畫。從 19 世紀到 20 世紀二戰期間出版的日本文獻，可見濱田彌兵衛被

2 〈荷蘭人在臺灣遭受日本人襲擊〉（Nederlanders op Taiwan aangevallen door Japanners） 1726年　銅版畫　J. van Braam, Gerard Onder de Linden（出版商）、Matijs Balen（繪者）、Otto Elliger Junior（雕版師／蝕刻師）　荷蘭皇家圖書館藏

取自維基百科公共領域圖像資源：https://nl.m.wikipedia.org/wiki/Bestand:AMH-7256-KB_Dutch_on_Taiwan_under_attack_from_the_Japanese.jpg

塑造成航海英雄，甚至還有所謂的「濱田彌兵衛功績圖」匾額或是繪馬被奉納在日本神社裡。濱田彌兵衛的事蹟隨著皇民化教育傳入臺灣，列入日治時期給臺灣人就讀的公學校教科書內，讚揚他的英勇，因而也算是受過初等教育的臺灣人熟知的歷史人物。

　　宮田彌太郎入選府展的畫作〈彌兵衛與太郎左衛門〉，正是描繪濱田彌兵衛事件中最受日本人歌頌的挾持荷蘭長官場景。荷蘭銅版畫和日本版畫都描繪建築深處荷蘭長官被濱田彌兵衛持刀要脅、而大批荷蘭人趕來救援的場面，日本版畫甚至還強調畫面中央的荷蘭人被左後方日本武士夾擊，因而倉惶逃竄的窘態。相較之下，宮田彌太郎更加放大和聚焦描繪濱田彌兵衛持刀動態追殺荷蘭人的情節，也就是濱田彌兵衛揪住荷蘭人衣領舉刀威嚇、而另一個日本武士（應為柏原太郎左衛門）正轉身瞪視要逃跑的荷蘭人，畫面聚焦在這四個人物身上，周遭的建築空間與場景只見交代局部的線條，空間感也受到淡化，背景只作暗示性處理。

　　在〈彌兵衛與太郎左衛門〉畫作中，相對於日人持刀勇猛

3 〈濱田兄弟捕大冤
（臺灣）之酋長圖〉，收
錄在森島中良，《萬國
新話》，卷之四，大阪
藤屋淺野彌兵衛本，
1800年刻本

取自維基百科公共領域圖像資源
https://commons.wikimedia.
org/wiki/File:Hamada_Yahyoe_
incarcerating_Pieter_Nuyts,_by_
Morishima_Churyo.jpg

4 宮田彌太郎
〈彌兵衛與太郎左衛門〉
1941年　第四回府展

取自《第四回府展圖錄》，1942

戰鬥的神情，荷人若非在長刀威脅下面露驚恐神色，不然就是
被追殺奔跑，一臉驚慌失措。但是畫面右側前景的花卉、蝴蝶
以及背景淡化建築空間感的暈染作法，卻降低了不少畫面的緊
張氣氛，整體而言這些元素帶來美化的效果，這或許是宮田彌
太郎透過東洋畫的畫材特性，賦予歷史故事帶有浪漫風格的表
現手法。這令人想到宮田擅長創作臺灣歷史傳說題材，尤其將
有距離感的歷史傳說渲染出如夢似幻的氛圍，例如他在1936
年栴檀社展展出的畫作〈西仔花歌〉，取材自清法戰爭時期發
生在基隆的浪漫故事（從基隆三沙灣撤退的法軍士官，要在船
上迎娶臺灣女子），畫中身穿傳統服裝、動作優雅的女子，身
旁有牡丹花相伴，遠景則有一艘船隻暗示羅曼史，畫面使用暈
染更增添主題的浪漫氣氛。

宮田彌太郎在約莫一兩歲極年幼時便隨父母從東京舉家遷臺，他一路在臺灣成長就業與成家，生活了將近 40 年，直到 1946 年被遣返日本。他就讀臺灣商工學校期間，認識了當時就讀臺北中學的西川滿（1908-1999），他們一起編輯手繪詩集刊物，建立深厚的友誼，以及開啟了美術與文學創作的合作關係。之後宮田彌太郎前往東京川端畫學校學習，師事日本畫家野田九浦（1879-1971），他也每年皆參選、入選臺展，特別喜好創作臺灣傳統或現代風俗人物的繪畫，也曾著迷以〈女誡扇綺譚〉這樣的臺灣鬼魅奇談題材作畫。1930 年代他一邊在總督府文教局編修課擔任繪製教學用的掛圖、教科書插畫等工作；一邊繼續為好友西川滿主編的《愛書》、《媽祖》等刊物或限定本書籍繪製插畫，他的唯美浪漫畫風與西川滿華麗的自製書一拍即合，為書籍刊物增色不少。然而宮田彌太郎描繪濱田彌兵衛時，即使運用了一貫的唯美手法，但這幅畫作還是十足影射出日人殺敵滅洋的宣傳意識。

盧溝橋事件爆發後，宮田彌太郎對時局相當關心，他認為在國家總動員的體制下，不應只是為藝術而藝術，畫家應燃起國家意識與表現日本精神。1940 年起，他除了與立石鐵臣持續為西川滿的《文藝臺灣》繪製版畫插圖外，也加入了那位在臺灣以提倡戰爭畫聞名的飯田實雄所主導的創元美術協會，展開美術報國的行動。他在 1941 年 9 月由創元美術協會主辦的「臺灣聖戰美術展」中，展出以軍人為主題的畫作如〈水際突擊〉、〈基地出發〉。其中〈水際突擊〉（圖 6）以迫近式構圖描寫一列軍人操槍急奔的側面像，他使用類似素描般的強烈筆觸描繪，表現軍人奔跑時的強烈速度感。宮田彌太郎在臺灣的時候，除了實際加入創元美術協會，創作日本盛行的戰爭畫，也對繪畫應該如何因應時局，提出他的想法。他在第四回府展批評時下的人們不加思索地認為戰時美術一定要帶有「戰時色」的想法；他認為畫家應該要發自內心以強烈的國家與國民意識去醞釀發酵藝術精神。這一種以意識形態為前提的創作觀念，對於努力思考繪畫中如何以藝術性作為前提表現時局色的臺灣

5　宮田彌太郎
〈西仔花歌〉　1936 年
梅檀社展

取自《臺灣日日新報》，1936 年 4 月 26 日第 5 版

6　宮田彌太郎
〈水際突擊〉1941年

取自創元美術協會編，《臺灣聖戰美術》，臺北：臺灣聖戰美術刊行會，1942，頁5

畫家而言，應該就是不容易發展歷史畫的原因。

　　宮田彌太郎除了創作歷史性題材，藉此影射時局外，1943年因應總督府極力鼓吹畫家創作反映決戰的畫作參加府展，他以〈修繕船〉入選官展。就畫面表現而言，宮田彌太郎描繪的〈修繕船〉仍使用傳統東洋畫的暈染手法表現時局，而不是加入西洋畫的厚塗方式增加現實場景的寫實感。宮田彌太郎在戰時的創作，選擇以臺灣歷史題材隱喻日軍克敵制勝的立場，或是生產勞動的主題鼓舞後方士氣，配合表現官方提倡的時局色彩。

　　濱田彌兵衛原本是一個自長崎解纜出航的海洋貿易商與船長，到19世紀以後，搖身一變成為打擊西洋人的日本武士，甚至在二戰期間被高舉為軍國英雄，成為日本男兒海上作戰的英勇象徵。另一方面由於這個日荷貿易衝突事件發生在大員（臺南），與臺灣有地緣關係，因此若要以日本視角「重建臺灣史」，這個歷史淵源就很容易被用來連結當時日本與臺灣的關係，彰顯統治正當性。於是包括具有日本血統的鄭成功開臺、在臺灣打擊荷蘭人的日本武士濱田彌兵衛，都成為官方認證的臺灣歷史畫代表題材。戰時甚至還出現了以「日本南進的先覺者」名義，在安平城建立的「濱田彌兵衛記念碑」（圖7）。

臺灣畫家筆下的日本武士

　　1943年林玉山以〈南洲先生〉一作參展臺陽美術協會展覽

會；這一個展覽會通常被簡稱為臺陽展或臺陽美展。臺陽展相對於官辦臺府展，是由臺灣藝術家主導的民間美展。展覽項目包含東西洋繪畫、雕刻等等，此外不只臺灣藝術家，也有一些在臺日本藝術家會參展。臺陽展每年會定期舉辦，也在各地巡迴，從 1935 至 1944 年共舉辦了十屆展覽。戰後 1948 年復辦至今，是民間最大型也維持最久的美術展覽會。相較於宮田彌太郎取材與臺灣有關的歷史事件，影射殺敵滅洋的時局意識，配合當局政策在府展展出，林玉山描繪了日本近代名士西鄉隆盛的肖像，選在 1943 年臺陽展展出。

7　濱田彌兵衛記念碑
碑文「贈從五位濱田彌兵衛武勇之趾」戰後被磨去改為「安平古堡」
取自臺灣總督府情報部，《新臺灣》，臺北：同編者，1941，頁15

　　南洲是西鄉隆盛的號，西鄉隆盛是江戶末期至明治初期的政治家與軍人，他出身薩摩藩武士，受到島津藩主的賞識，最為人所知的事蹟就是倡議尊王攘夷並成為討幕運動的領導人物，是明治維新的功臣。初期他在明治政府擔任要職，推行多項重大改革，後來他在 1873 年政變中失勢辭職下臺，回鄉設立學校，最後於 1877 年西南戰爭中被不滿的薩摩士族們推為首領，他率領這些舊日武士，回頭與自己創建的明治新政府正面對決。最後西鄉隆盛在戰爭中失敗，選擇傳統武士以死明志的方式切腹自殺。在西鄉隆盛死後 12 年，1889 年因輿論的同情與聲援，他獲得特赦與追贈功勳，是近代史上從叛國者轉為忠君愛國典範的特例。

　　林玉山的〈南洲先生〉是西鄉隆盛的上半身人物像，人物身體略朝向畫面的左側，但臉部回望畫面右方。西鄉身穿繡有白色島津家徽的黑色武士服，身軀十分魁梧，腰間佩帶刀劍，裝扮整齊，炯炯的眼神，嚴而不慍的神情，散發出一位武士的堅毅精神。肖像右上方的楓樹，是林玉山為配合西鄉的詩句而畫，「貧居生傑士，勳業顯多難。耐雪梅花麗，經霜楓葉丹。」橘紅色的楓葉顯得稀疏，也似乎襯托人物的悲壯氣氛。

　　以植物搭配像主象徵傳達畫中人物的精神，是林玉山慣用的手法，1934 年〈林和靖〉，描繪北宋文人林和靖的形象，就

以梅花表示他的孤高精神。北宋隱士林和靖終生以梅、鶴相
伴，故有「梅妻鶴子」比喻，林玉山在畫幅上下描繪梅、鶴作
為陪襯，象徵林和靖的心性。而林和靖手握長杖，貌似前行又
作轉頭沈思狀，纖細修長的手指疏理美髯，動作十分優雅。〈林
和靖〉這件作品採近代日本畫的重彩工筆表現，略微側身又扭
頭回望的姿態，也和林玉山描繪〈南洲先生〉上半身轉頭回望
的臉部構圖角度相當類似，但〈南洲先生〉一畫傳達出的氣氛
和訊息，卻又不同於〈林和靖〉這樣的歷史人物像，尤其西鄉
隆盛臉部表情豐富的肖像性，可說是林玉山著力表現人物氣質
的重點。

　　描繪〈林和靖〉的時候，林玉山可以參酌他熟悉畫稿中的
相關時代服飾和植物寓意，賦予和傳達林和靖清高的氣質，長
相真實性在此反而並不是很重要，所以我們不太會感覺到林和
靖的面容有什麼強烈的肖像感。但在描繪日本近代名士西鄉
隆盛時，可見林玉山特別用心在肖像性的表現，尤其在眉眼
與髮際線形狀、額頭與眼部周圍的皺紋，都具有人物特色的
辨識性。目前常見最具代表性的西鄉隆盛肖像，是明治時期
擔任外國顧問的義大利銅版畫家基奧索內（Edoardo Chiossone,

1831-1898 他也是日本第一張肖像鈔票的設計者）在西鄉過世
後，根據他的親人拼湊想像繪製成的銅版畫像。民間盛傳西鄉
隆盛不喜歡拍照，所以並未真正留下本人正式的相片，這張肖
像畫因而成為後世西鄉隆盛形象的代表。因此 2018 年大阪歷
史博物館曾展出一件傳與西鄉隆盛實際接觸過的畫家石川静正
（1848-1925）所繪製的西鄉隆盛肖像畫，一時受到彰顯與討論。
不過細觀林玉山的〈南洲先生〉人物畫像，在頭部轉動的角度，
和基奧索內著名的肖像畫略有不同，可能另有參考來源。

　　臺陽展會員陳春德、林玉山、林之助等人當時曾一起在第
九回臺陽展會場評論作品，當他們走到林玉山〈南洲先生〉作
品前面，陳春德便請教前輩林玉山在創作時的心情。林玉山回
答說：「讀了西鄉先生的傳記後覺得很感動，覺得比起追求技巧，
更想畫出西鄉先生的豪壯風格」。林之助接著也說「畫面上西鄉
臉上的線條果然展現出林玉山式的氣魄，要說缺點的話，就是
右手畫太短了。」畫家之間的坦誠交流意見，讓人感受正面的
向上力量。我們不禁好奇林玉山閱讀的是哪一本西鄉隆盛的傳
記呢？由於西鄉隆盛傳記為數不少，林玉山比較容易看到的一
本傳記，最可能的就是 1935 年在臺日人入江文太郎（曉風）編
輯兼發行的《西鄉南洲翁基隆蘇澳偵察：嘉永四年在南方澳留
下子孫物語》（西鄉南洲翁基隆蘇澳を偵查し：『嘉永四年南
方澳に子孫を遺せし物語』）一書，此書扉頁印有一幅薩摩藩

12 在臺灣發行與流傳的西鄉隆盛傳記的插圖

取自入江曉風，《西鄉南洲翁基隆蘇澳を偵察し：嘉永四年南方澳に子孫を遺せし物語》，基隆：入江曉風，1935，前附圖

主島津齊彬（1809-1858）與西鄉隆盛合組的畫像（圖12），而這張西鄉肖像畫扭頭的角度與面容特徵，比起基奧索內的銅版畫，又與林玉山描繪的肖像更加近似。

在那麼多知名的近代日本名士中，為什麼林玉山會特別注意到西鄉隆盛呢？其中一個特別的原因是臺灣民間流傳一則西鄉隆盛的傳說，也就是記者與編輯身分的入江曉風寫作出版《西鄉南洲翁基隆蘇澳偵察》所根據的傳聞：傳說西鄉隆盛曾奉島津齊彬主公的密令來臺，在宜蘭南方澳待了半年，這段時間他認識了一位噶瑪蘭女子，西鄉與其同居並生下一子，而日治初期西鄉隆盛的庶長子西鄉菊太郎（1861-1928）之後來臺任職宜蘭廳長時，還曾尋找過這一個同父異母的兄弟。根據林正芳的研究考證，認為西鄉隆盛從未受過島津齊彬的密命來臺調查，當然不可能在南方澳生活並與平埔族女子產下一子。他推測此傳說應是由1858年西鄉隆盛被流放到奄美大島與愛加那（菊次郎的母親）結婚生子一事，與1873年樺山資紀（1837-1922）在牡丹社事件以前奉派到臺灣調查的宜蘭行程混合訛傳而成。一旦傳說形成後，經過口耳相傳，一代傳一代，加上報導者的加油添醋，形成各種版本，據說至今在南方澳坊間仍流傳著西鄉隆盛私生子的故事。

西鄉隆盛曾協力推動大破大立的明治維新，但在一連串的廢除舊時代身分制度與特權的政策下，廣大下級武士失去經濟來源和榮譽，窮困潦倒無以維生。西鄉為了幫助心有不平而對政府不滿的薩摩士族，對明治政府發起戰爭，最終以傳統戰敗武士走向末路的形式，以切腹自殺抗拒苟活承擔戰敗的恥辱。這樣的形象在二戰期間受到推崇，尤其當太平洋戰爭末期，日本政府要求士兵要以武士道精神為天皇獻出生命，西鄉隆盛正適合成為日本軍國主義者積極提倡的愛國典範。

入江曉風在臺灣出版西鄉年輕時以流罪之名至臺灣北部偵查的傳說，可說拉近西鄉隆盛與臺灣的關係。林玉山取材與臺

灣有關的近代日本歷史的武士，雖說是受到時局的牽引，然而
〈南洲先生〉可說是在特定時代才會出現的歷史畫新嘗試。林
玉山在描繪的過程中一本認真研究的精神，參考有關西鄉特徵
的照片資料，研究武士裝扮等，更重要的是在風格表現上仍賦
予西鄉隆盛溫和而崇高的武士形象。對林玉山而言，即使透過
與臺灣有關的八卦軼聞接觸到了這一位日本最後的武士，仍為
他悲壯的處境和豪傑精神所感。

　　濱田彌兵衛與西鄉隆盛，這兩位在臺灣與日本都是非常知
名的歷史人物，他們的故事與形象透過不同的載體呈現，成為
宣揚武士精神的榜樣，也與臺灣歷史產生連結。1941年宮田
彌太郎描繪的〈濱田彌兵衛與太郎左衛門〉取材濱田彌兵衛及
隨從追殺荷蘭長官等人的場面，具有影射戰時殺敵滅洋意識，
表現他的美術報國精神。1943年林玉山畫〈南洲先生〉，則是
在他閱讀西鄉隆盛傳記後，感受其武士精神而描繪向他致敬的
肖像。此時太平洋戰爭如火如荼地進行，武士精神成為鼓舞前
方戰士為國犧牲的典範，但對於接到赴死命令的無數出征者而
言，可能也是無法說出口，最煎熬的靈魂拷問。

第五章　埋藏在時局畫裡的動物隱喻

在 1927 至 1936 年的臺展時期，官展東洋畫部入選作品中，有很多畫作是以寫生方式如實地描繪花鳥動物，特別是臺灣常見的麻雀、水牛等動物題材，藉以表現臺灣的在地特色。到了 1938 至 1943 年的府展時期，我們會看到愈來愈多畫家描繪與時局有關的動物題材，除了賦予動物圖像在戰時特有的文化象徵，也在風格上出現有別以往的表現。本章將會挑選幾件當時具有代表性的動物畫，介紹畫家在戰爭時期如何思考以動物畫回應時局。

軍用動物成為繪畫新題材

即使在工業革命後，動物勞動力也並未完全被機器取代，二戰期間甚至是軍用動物投入戰場的高峰，日本引進與採用德國的軍事制度，包括配種、培育、訓練軍犬參戰——當時在東亞戰場上被視為絕佳的軍犬品種德國狼犬／牧羊犬，就是戰場上極為重要的動物戰力。除了官方配種培育特定品種的軍犬，如同被徵召、送出征的青年，有些軍犬也是從民間徵召進入訓練所，再送上戰場的，1935 年出生於臺北的鈴木怜子女士回憶錄《南風如歌：一位日本阿嬤的臺灣鄉愁》中，就描寫了關於家裡的德國牧羊犬接到「召集令」，一夕間從家犬變成軍犬被徵召前往戰場的傷心往事。而上了戰場的軍犬，通常不像軍人倖存還可以回家，完成任務後的軍犬會被留在戰場或是就地處決。在日治時期，對於許多為國出征而無法回家的動物，官方會定期舉辦慰靈祭紀念撫慰動物亡靈，也藉此安慰飼主。

在軍隊裡，軍犬的任務是協助軍人偵查與防衛，軍犬與軍

1　宮田國彌
〈軍犬〉　1941年

取自創元美術協會編，《臺灣聖戰美
術》，臺北：臺灣聖戰美術刊行會，
1941，頁15

人同樣有軍階，效命戰場，不少畫家描繪戰爭畫作時，也特以
軍犬作為取材對象。例如1941年創元美術協會舉辦的「臺灣
聖戰美術展」，畫家宮田國彌即以〈軍犬〉參展，他以仰視角度
的迫近式構圖，描繪軍犬與頭戴鋼盔舉槍而立的軍人，形塑二
者不可分割的同袍地位，傳達戰鬥衛國的崇高形象。相較於日
本戰爭畫中有很多描繪軍犬在前線出任務的場面，位處戰場後
方的臺灣畫家們對於軍犬的描繪，則採取了不同的做法。

　　林玉山在1939年府展入選的〈待機〉、1942年臺陽展展
出的〈襲擊〉便是以德國牧羊犬系品種的軍犬作為描繪的主角。
林玉山〈待機〉以四曲屏風的畫面形式，描寫三隻側面軍犬專
注待令的靜止動作。這三隻軍犬各具不同姿態與表情，包括同
樣豎起但略有不同轉向的耳朵、開闊的嘴巴、蹲坐或四足站
立，都細緻地表現出三隻軍犬聽到命令時不同程度的專注反
應，其中兩隻負載背包，暗示具有傳遞訊息的任務。畫家正確
地描寫德國狼犬的生理構造與習性，可說是他數度前往軍犬訓
練所觀察寫生的成果。另一件〈襲擊〉以二曲屏風形式描繪三
隻狼犬側面注視前方，向前奔躍狂吠的樣子，其中右方靠近觀
眾的兩隻軍犬後腿彎曲、身體略向後退，彷彿準備要蓄力跳
起，而最左的那一隻軍犬正是雙耳向後，脖子往前伸長，前兩

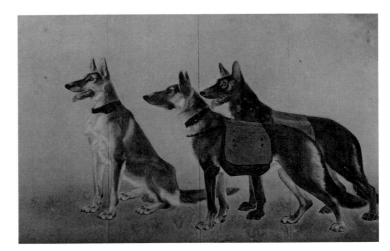

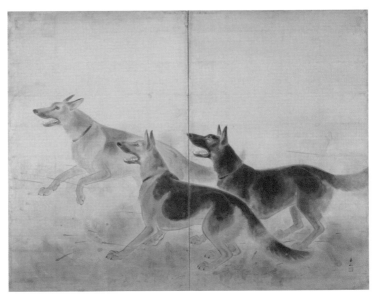

2　林玉山
〈待機〉　1939年
第二回府展

取自《第二回府展圖錄》，1940

3　林玉山
〈襲擊〉　1942年
屏風紙本膠彩畫
136.3 × 175.1 公分
第八回臺陽展
國立臺灣美術館收藏

足已離地跳撲起來的狀態。林玉山以簡潔流暢的線條描繪犬隻形體，以淡彩暈染描繪皮毛特徵，也透過快速的線條和墨染表現軍犬飛奔、警戒、怒視、狂吠等動作，增加軍犬的攻擊氣勢。此外，地上塵土飛揚、流彈的線條暗示砲彈襲擊的煙硝味，比〈待機〉更顯出戰鬥中的緊張氣氛。

　　動物一直是林玉山屢畫不倦的題材，早在 1927 年臺展他以〈水牛〉入選，對這件作品他如此回憶：

4　林英貴(林玉山)
〈水牛〉　1927年
第一回臺展

取自《第一回臺灣美術展覽會圖錄》，1928

　　我很愛寫生動物嘛，看那些犁田的牛在工作休息時，
母牛疼惜小牛、頭來回磨蹭鑽來鑽去，那種動物的愛
都被表現出來了。

　　1939 年的〈待機〉取材自戰時動員常見的軍犬，描寫軍犬
待機聽令的畫面詮釋他所感受的時局。日本南畫家小室翠雲
(1874-1945) 在 1938 年也以〈軍犬〉參展文展，他曾在 1932
年來臺，造訪嘉義與當地詩人互相酬唱。小室翠雲描寫雪地裡
的軍犬並配合題贊詩文，著重表現某個時刻的氣氛傾向，與林
玉山的軍犬表現有相通之處。林玉山所繪的兩幅軍犬都以幾近
留白的背景降低觀眾對戰場的直接聯想，這樣的畫面處理並不
意在表達狼犬與軍人協力為國效命的神聖寓意。對於喜愛畫畫
和觀察、欣賞動物的林玉山來說，這兩幅畫作更傾向展現出他
藉由配合時局氣氛，挑戰新的動物題材與描繪能力，逼真地捕
捉與畫出軍犬訓練有素的臨場反應動作和神態。

　　除了軍犬以外，戰爭時期軍方飼養及訓練鴿子運用於軍事
通信，也成為畫家思考表現時局的繪畫題材。曾就讀日本美術
學校的臺南畫家陳永新(1913-1992)，又名陳永堯、陳永喜，
1943 年他以〈軍差鴿子〉（小さき軍使）一作獲得第六回府展
特選。這幅畫中，描繪屋頂上方有許多隻鴿子正在展翅飛翔，

他們的羽翼交互重疊，布滿畫面的上半部。然而畫家並非著重
寫實地描寫鴿子飛翔的樣態，而是刻意製造大量鴿子都展開雙
翼、振翅起飛的效果，底下只有零星幾隻佇立屋頂的鴿子，襯
托對照出天空中軍鴿展翅的動態氣勢。評論者王白淵認為：

> 陳永堯〈軍差鴿子〉是令人喜歡的優秀作品。前景
> 描寫較弱，顯得不足。鴿子局部描寫也有些不對勁，
> 整體氣氛則不錯。

　　根據記者採訪，陳永新表示有感於可愛鴿子變成軍用鴿報
效國家，是他創作的主要動機。他在創作過程中，也曾向在東
京的大哥陳永森（1913-1997）請教。陳永森入選過從帝展改組
而成的新文展，1943年初創作〈一擊必勝〉獻納給首相東條英
機（1884-1948），新聞也特地報導，畫中描寫兩隻鬥雞作旋轉
式打鬥，尤其描繪羽翼極度張開，更突顯激烈的戰鬥模樣，陳
永新描繪軍鴿大張翅膀的表現，或許來自兄長作品的啟發。陳
永森、陳永新這對兄弟畫家赴日學習日本畫，他們的創作題材
除了以鳥類影射時局外，繪畫風格傾向在造形方面變形，產生
新趣味。變形設計是戰爭時期日本畫壇的新風氣，尤其以川端
龍子（1885-1966）為首的青龍社展畫家便喜好採取此風格。陳
永新取材軍鴿暗喻時局，但要如何有特色地表現通信用途的軍
用鴿呢？他的做法就是利用群鳥振翅，這批鴿子宛若群起拍翅

6　林玉山
〈雄視〉　1938年
第一回府展

取自《第一回府展圖錄》，1939

有聲，在畫面上營造出了強而有力的氣勢，〈軍差鴿子〉對在
府展作品中尋求時局色的觀眾來說，也許透過畫題引導，看見
的是能夠穩健快速地將軍事情報傳播到目的地、使命必達的軍
鴿，對陳永新來說，他描繪的仍是平日常見的鴿群，但以設計
過的群鴿張翅姿態搭配畫題，表達鴿子軍用化的變遷，記錄下
他對時局變化的感受。

猛禽畫與花鳥畫的新寓意

　　林玉山除了描繪具有時局意義的軍犬之外，他也畫猛禽畫
呼應戰時的氣氛。1938 年林玉山以〈雄視〉參展府展，畫中描
繪一隻斂翅靜立在樹頂上的蒼鷹向下俯視。在一個獨立畫幅上
描繪猛禽站在喬木上的畫面，是東亞從 13 世紀以來就有所互
通的猛禽畫傳統，林玉山基本上沿用了既有的圖式，但特別的
是他在樹上安排了取自寫生庭院前樹幹上的附生仙人掌，按照
植物特徵，較像是火龍果花一類的仙人掌科附生植物。以這類
在日本統治時期從南洋引進的熱帶外來植物入畫，對擅長組織
植物寓意作畫的林玉山來說，不會不知道這類植物具備南洋意
象，火龍果花朵又大又多，在林玉山筆下相當寫實，但在畫面

上可見畫家有意安排枝葉與內部的葉脈疏密有致地向四方盡情伸展，就畫面表現而言，觀眾實在很難忽視佔據那麼大畫幅、那麼張揚的植物。據畫家所述，畫鷹是取其「虎視眈眈」之意，而日本從室町時代以來，鷹圖往往就是將軍、大名這類高位者彰顯權力的空間配件或收藏，這幅〈雄視〉展出之後，作品為總督小林躋造所購買，能受到上位者青睞，也是可想而知了。

7　量天尺因果實為火龍果，現於臺灣常被直接稱為火龍果花

取自維基百科公共領域圖像資源：
https://commons.wikimedia.org/wiki/File:Starr_030702-0004_Hylocereus_undatus.jpg

在臺灣民間流通的傳統花鳥畫題材中，猛禽象徵鳥中之王與雄霸一方之意，加上搭配松幹的描繪，經常在祝賀場合中使用，出身裱畫店的林玉山，應深知此民間習俗與繪畫題材的意涵。1941 年 2 月，《臺灣新民報》因應新體制的南進政策並擴大戰時新聞的報導而改成《興南新聞》，在多位東洋畫家的祝賀畫中，林玉山便以松鷹題材的〈祝改題〉作為祝賀。畫面左上方並題辭「獨立鷹松上／整羽欲雄飛」，祝賀《興南新聞》如蒼鷹般經過短暫休息，整頓好後再次振羽「雄飛」。畫家的巧妙比喻，若與郭雪湖祝賀畫作〈萬年青〉相較，更符合報社改題的意義。此外，1937 年 7 月創刊的舊文學刊物《風月報》，在戰時沈寂的文壇中，因相對不涉及政治立場而在中日戰爭爆發後持續刊行，林玉山不定期在此刊物發表短文及設計封面插圖，尤其是他為徐坤泉〈阿Q之弟〉連載小說繪製插圖頗獲好評。1941 年 7 月，《風月報》同樣響應南方文化新建設的時代風氣而改題為《南方》，林玉山也以一件老鷹展翅飛翔的〈雄飛〉水墨畫祝賀，畫中並題辭「共榮圈裡乾坤大／到處雄飛任自由」。

當時其他畫家也可見以松鷹題材影射時局，例如自學繪畫並向木下靜涯請益的蔡雲巖（1908-1977），他在 1939 年以〈雄飛〉（圖 10）這件鷹圖入選第二回府展。畫面上方的蒼鷹以大大的利爪抓住松幹尾端，張翅轉身作出準備往下俯衝的姿態，兇猛的身姿與底下湍急的浪濤相互呼應，使得整幅畫充滿強烈的動勢。《臺灣日日新報》將這幅畫作為「興亞」畫題之一，可見在官方媒體眼中，這是非常符合時局色彩的作品。喬木與鷹的組合，在和、漢文化是互通的鷹畫圖式傳統，隨著時代變化，

8　林玉山
〈祝改題〉　1941年
取自《興南新聞》，1941年2月13日，第4版

9　林玉山
〈雄飛〉　1941年
取自《南方》，1941年7月

既累積也產生新意涵。戰時的臺灣，是日本虎視眈眈往南洋擴張的南進基地，東洋畫家運用猛禽圖像影射時代氣氛，出現了新的時代寓意。

　　同年10月，蔡雲巖任職郵政單位的機關雜誌《臺灣遞信》刊登他投稿的一篇〈近代臺灣東洋畫的考察〉，文中表達他對臺灣東洋畫發展至今的感想。文末他寫道：

　　目前正是大力提倡國民精神總動員之際，今年展覽會的作品題材當然很多都反映此精神運動，如果認為正值戰爭事變，若不直接描寫千人針或戰爭畫就不能表現體認非常時機，這就大錯了，更重要的是精神的問題。如果精神充分緊張認真的話，不論選任何畫題都一樣，畫題所表現的內容，就主觀而言，自然會跟著緊張起來。尤其是在此事變下不論選擇風景畫或風俗畫，如果描寫的畫家精神鬆懈，那麼也表現不出來。

　　這篇文章應是他參觀1938年第一回府展之後所寫下的感想。第二回府展他入選的〈雄飛〉，選擇傳統的松鷹題材搭配海浪波濤，賦予新時代意涵，展現戰時的緊張氣氛，可說具體實踐他因應時局的創作理念。

　　相較日本畫（東洋畫），新式的西洋畫本來就有以戰爭為

10　蔡雲巖
〈雄飛〉　1939年
屏風絹本膠彩畫
168.2×172.0 公分
第二回府展
臺北市立美術館收藏

題材的歷史畫傳統，加上日本當局對戰爭畫的「記錄性」需求，需要寫實的技術，油畫表現起來比日本畫的膠彩或水墨更有利，因此日本的戰爭畫大部分都是油畫作品。而日本畫(東洋畫)在時局的表現則傾向以「不畫戰爭的戰爭畫」表達日本精神。如同時局中的鷹圖，新舊物像與構圖繼續出現新寓意，其他藉由花鳥植物的物像在畫面上組織出寓意的東洋花鳥畫，在戰時也有新的發展與表現。

　　呂鐵州(1899-1942)在1927年的時候曾以傳統繪畫〈百雀圖〉參選臺展，失利落選之後，他前往京都繪畫專門學校，跟隨福田平八郎(1892-1974)等畫家學習日本畫。他在1939年以寫生的〈梅〉獲得臺展特選，開啟他往花鳥畫創作精進，並以精準完美的形式呈現臺灣特有的花鳥景物題材。1940年的府展他一次入選兩幅畫作，一幅名為〈平和〉(圖11)，描繪臺灣鄉間常見的鷺鷥景觀；另一幅〈旭〉(圖12)則描寫臺灣最常見的鳥類麻雀。不過〈旭〉的畫面比起一般的花鳥畫，構圖和母題組合都顯得特別，只見畫面上有橫跨畫幅的兩條粗電線，上頭各自停著一群精神抖擻的麻雀，而畫面左上方則刻畫十分顯目的大太陽，很快便令人聯想起日本國旗，影射日本國威的

11　呂鐵州
〈平和〉　1940年
第三回府展

取自《第三回府展圖錄》，1941

12　呂鐵州
〈旭〉　1940年
第三回府展

取自《第三回府展圖錄》，1941

含意。旭日大大的圓形，與麻雀兩頰的圓鼓形狀相互呼應，再
配合從上下畫幅邊緣伸出的櫻花枝條，具有圖案化風格趣味，
相當類似他的老師福田平八郎畫作的裝飾性風格。這一年正逢
日本皇紀二千六百年的開國記念日，舉國大肆慶祝，包括美術
界這一年也特將新文展改為「紀元二千六百年奉祝展」。呂鐵
州的〈旭〉似乎藉由 15 隻麻雀隱喻昭和 15 年的含義，而麻雀
整齊排列精神抖擻，宛如軍人向日之丸國旗致敬。

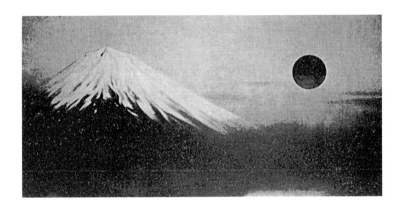

　　呂鐵州以裝飾性幾何圓形強調旭日，與日本畫家水谷宗弘在1941年創作的〈貿易風〉表現有異曲同工之妙。戰爭期間東洋畫家透過旭日來象徵日本國體的作法，其中以日本畫大家橫山大觀（1868-1958）的表現最為突出，他經常描繪富士山搭配旭日的山水畫，例如奉祝展中的〈日出處日本〉（1940，圖14），戰爭時期的日本政府甚至以這類畫作當成國民外交的用途，致贈友邦。在戰後，日本戰爭畫研究者認為橫山大觀雖然不直接描寫戰爭畫，但是畫中表現的「富士山」在戰時仍具聖戰美術的意義。對於呂鐵州、水谷宗弘等在臺灣的畫家來說，他們雖然未表現日本國民心目中的聖山，但是畫中的麻雀、芭蕉卻是臺灣盛產的鳥類與作物，這些臺灣物產母題與旭日組合，猶如日本統治下地方繁榮的象徵，也是時局中愈發被彰顯的表現風氣。

　　1941年呂鐵州以四幅連作〈南國四題〉參展第四回府展，畫作中充滿富足豐饒的臺灣農村意象。這組畫作若與他1933

15 呂鐵州
〈南國四題〉 1941年
第四回府展

取自《第四回府展圖錄》，1942

年〈南國〉相較，過去他刻畫臺灣的特有植物鳥類有如鳥類圖
鑑般排列，八年後這些生物已翱翔在一片廣闊的天地中，即使
畫家身處時局，在他筆下的世界，鄉村間的動植物景觀仍充滿
生機。呂鐵州對花鳥動物畫創作的嚴謹態度，以及一絲不苟地
表現臺灣風物作法，受到畫壇人士的高度肯定，然而他因過度
勞累而不幸於 1942 年 8 月病逝。

　　戰爭期間，上戰場的軍用動物不只以慰靈祭祭祀，也在靖
國神社被設立銅像紀念，在戰時，被徵召的動物有時還會以盡
忠愛國的名義受到大眾媒體廣為宣傳，軍用動物化為軍國的象
徵深植人心，成為臺灣畫家創作中表現時局的新主角。例如在
戰場隨軍人出生入死的軍犬、在現代通訊科技尚未發達前協助
傳遞軍情通訊的軍鴿等，但在殖民地畫家筆下，我們也需要再
次思考畫家配合時局作畫所顯現的寓意層次。而在本來就有的
繪畫題材表現上，東洋畫裡花鳥植物的畫面組合、表達寓意的
傳統，也因為畫家處於時局之中，以及受到新的觀眾觀看和設
想，既有、常見的組合也被賦予了新的意涵。無論是威嚴肅立
於喬木上、或是在空中飛翔的老鷹，都有了對南進虎視眈眈、
或象徵興亞雄飛的新隱喻；臺灣常見的鳥類麻雀搭配上旭日，

也會成為聯想時局的新畫面。在戰時的臺灣畫家筆下的動物畫，出現了有別以往的戰爭隱喻表現，我們可以看著這些畫思考的是，畫家在畫面中如何以常見的物象組合和風格表現，塑造出他們感受到的戰時氣氛。

第六章　時局下的親子圖像

　　日治時期初期，臺灣的學制體系裡正式納入了女子教育，最初的十年因臺灣社會風氣普遍不願意送家裡女兒上學，成效並不明顯，但隨著官方宣導和鼓吹社會上層家庭參與，在1920年以後女孩入學的人數日益提升。若想知道更詳細的臺灣女子教育史，各位讀者可以參考游鑑明和許佩賢等學者的研究成果。

　　臺灣的中等女子教育制度，目標除了精通日語與養成日本國民性格外，仍然強調涵養婦德特性，達到培養賢妻良母與齊家興國的教育理想。從十九世紀後期西方傳教士來臺灣創辦女子學校以來，女子教育課程的安排總不脫教導女性要賢良持家，日治時期女性進入學校學習近代知識技能也是如此，女子教育課程內容特別著重編物、造花、刺繡等手藝家政項目。到了戰爭期間，女性更被賦予家庭報國的使命，必須支持家中男性從軍，擔任讓他們毫無後顧之憂的軍國之妻、軍國之母的「後方」支援角色。

　　從戰時媒體所報導的各種各樣軍國之母的故事來看，無論日人或臺人，她們都以身為軍人、軍夫之母為榮，即使兒子在前線為國捐軀也毫無遺憾，甚至經常舉辦向軍方獻金、慰問前線軍人、照顧傷病軍人等愛國行動。我們不難聯想這是戰時媒體配合軍方的宣傳手法，也會質疑當時女性是否真的受軍國主義思想洗腦，抑或是在戰時社會中不得不然的表現？不過在戰時媒體的濾鏡干涉下，要再進一步判讀這些軍國之母與軍國之妻的內心想法，相當困難。

　　在戰爭期間，好幾位在臺灣活動的畫家們描繪了以親子為
主題的作品，並且都運用了令人聯想到戰爭的母題組合，如何
從畫家創作的親子圖像裡看見他們對時局的想法？接下來要從
幾位畫家在戰時創作的作品，如院田繁（1914-？）〈飛機萬歲〉
（飛行機バンザイ）、蔡雲巖〈我的日子（男孩節）〉（ボクノヒ）、
林之助（1917-2008）〈好日〉，從畫家回應時局的角度解析畫作，
特別關注畫中母親的角色，了解戰爭中的母親在畫中傳達的複
雜性與幽微之處。

親子圖像的時局色

　　1937 年中日戰爭爆發後，臺灣總督府不斷透過媒體宣揚
「彩管報國」的理念，隔年改由總督府文教局主導的府展，就
大力鼓勵畫家創作時局色作品，因此第一回府展便出現多件反
映時局題材的畫作，其中如院田繁的〈飛機萬歲〉就頗受矚目。
這一屆的評論者岡山蕙三評道：

　　　在配合時局的作品中，院田繁的「飛機萬歲」是榮獲
　　特選、總督賞的佳作。此作品初看時是以小孩為中心
　　的微笑家庭的一個斷面，這樣的作品具有敘說性，容
　　易逸脫出美本來的目的，然而作品背後暗示著對臺灣

本島特別深具意義的飛機轟炸任務，作品表面上沒有
出現藝術上的破綻，而且在構圖和色彩上也相當巧妙。

這裡可以留意岡山蕙三所說，他認為這件畫作雖是說明性，但
仍具有藝術性的巧妙表現的看法。

院田繁出身鹿兒島，應在幼年時就隨家人搬遷到臺灣生
活，他於日本就讀大阪美術學校洋畫部五年級時，以畫作〈人
物〉入選 1936 年的新文展，因而受到臺灣媒體的報導。兩年
後他創作的〈飛機萬歲〉，描繪庭院中母子三人，人物周遭有
盆栽、植物花卉、腳踏車等物件，年輕母親以側身姿態抱著並
以手臂托高幼兒，仰望天空，露出微笑的表情；身旁幼童高舉
雙手，振臂高呼，其中一手拿著日本國旗，整體擺出高喊著「萬
歲」的動作，營造出一家人一邊歡呼一邊眺望著並未入畫的飛
機的場面。畫家描繪親子仰望天空，歡喜迎接軍機飛行的場
面，隱喻前一年 8 月從松山飛行基地出發的陸攻機執行「爆擊
行」任務的勝利。院田繁住在臺北市宮前町(約今臺北市中山
區中山北路二段與三段交接處一帶)，父親任教松山公學校(現
為松山國小)，或許他對此戰役感受特別深刻，而選為畫題。
中日戰爭初期的勝利，使得畫家配合時局描繪後方親子歡欣鼓
舞的畫面，充分回應了總督府對府展畫作表現時局色的期待。

臺灣官方及府展當局，每回府展皆鼓勵參賽者創作時局色
畫作，但是對於如何表現時局，仍見仁見智。長期擔任審查員
的鹽月桃甫，他在第一回府展以審查員資格展出〈爆擊行〉(第
三章圖 3)、〈少女〉(第三章圖 13)兩作，前者是描繪與臺灣
有關的戰役；後者是描繪原住民少女胸像。鹽月主張以藝術風
格回應時局，而並非只是題材，他認為：「即使只畫一草一木，
其活潑清新的表現也可視為藝術上真正的事變色。」

任教臺北帝國大學醫學部的教授金關丈夫，也從事人類
學、考古學、民俗學研究，本身亦是文藝愛好者，他在一場由
《臺灣公論》雜誌舉辦第五回府展評論的座談會，與立石鐵臣

等畫家進行對談。其中他回應對時局色議題的看法。他認為：

> 　　所謂「時局色」這問題，我認為與畫題無關而是畫家本身的問題。一個人的生活如果能符合時局性，就可以了，不必勉強從時局性的畫題來選取不也可以嗎？如果對時局密切觀察的畫家，不管其畫題為何，一定可以在作品中表現出此緊張的精神。與其精神鬆散地描寫一隊士兵，不如精神飽滿地描寫一個蘋果，這樣才是畫家真正的愛國奉公精神。

立石鐵臣也呼應發言說：

> 　　目前有關畫題方面的討論非常多。原來就不是以說明性（敘述性）畫題作為繪畫表現的畫家，遂與一般人的興趣逐漸分離，因而不由得感覺孤獨、緊張，而精神衰弱……

金關丈夫對時局色的觀點，類似鹽月桃甫的主張，都認為並不是繪畫題材的問題，而是畫家感受時局的精神性表現。可見畫家與藝文人士對時局色的討論，仍然堅持繪畫創作的藝術性，而與宣傳性海報有所區別。

戰爭中的母親、小男孩與飛機

　　1939 年蔡雲巖在《臺灣遞信協會雜誌》發表對臺灣東洋畫趨勢的看法，並回應時下流行的戰爭畫，也認為這並非題材的問題，而是畫家的創作精神問題。蔡雲巖 1936 年結婚後由士林移居大稻埕，1940 年代他轉任臺灣拓殖株式會社工作，因應時下改姓名運動而改名為「高森雲巖」，他的創作題材由花鳥、風景畫轉移至描繪臺灣家屋空間。1941 年他入選府展的〈齋堂〉，描繪一個真實的齋堂空間，畫中對於擺設物仔細描寫，包括方桌桌幃、木魚、掛幡、八仙幡、燈籠、香爐、燭臺、瓶花、經冊等，畫家運用細緻線條與深淺色彩描繪，以赭紅黃的暖色調為主，刻畫不同物體的材質感，相當逼真寫實。至於

供奉的神像，根據學者吳景欣的研究，蔡雲巖屏除原本齋堂應有的觀音或民間神像，而是描繪日本佛教圖像，具有反映寺廟整理運動的時代背景意義。

1943 年蔡雲巖以〈男孩節（我的日子）〉入選第六回府展，他延續對臺灣家屋空間的興趣，結合日本傳統習俗節日與戰爭元素，再次表現受時局影響下的臺灣家庭生活與文化面貌，而且著重描繪親子之間的互動，令人玩味。他同樣對各種日常物品如實描繪，燈籠紋樣、供桌的木雕紋飾、插著鳶尾花的花瓶、陶椅與地磚圖案等複雜圖像，無不運用各種線條與顏色，細緻刻畫質感，整體色彩非常淡雅與和諧。

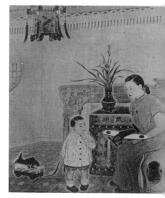

　　蔡雲巖取材日本文化中專為男童慶祝的五月五日男孩節，他可能藉由家中妻兒的互動作為創作時的參考對象。在傳統家庭的客廳神桌前，坐在陶椅上的母親手持模型飛機，身穿淺藍色條紋旗袍與繡花鞋，她身體往前微傾，表情嚴肅，像是若有所思。主角小男孩穿著洋式上衣短褲與紅皮鞋，右手牽著鯉魚玩具車，左手指撫著嘴，以天真的表情看著母親手裡的玩具飛機。畫中呈現的鯉魚車呼應日本男孩節特有的鯉魚旗，人物背後的神桌牆面上，以淡墨勾勒類似鍾馗造型的武將，供桌前的桌幃繡著「祈武」字樣，應是戰時常見的標語「祈武運長久」，加上模型飛機機翼的日之丸標誌，這些圖像與文字皆暗示並期待男孩將來成為軍人報效國家。

5 左 福山進
〈滑翔機與小孩〉 1942年
第五回府展
取自《第五回府展圖錄》，1943

6 中 矢澤一義
〈模型製作〉 1943年
第六回府展
取自《第六回府展圖錄》，1944

7 右 葉火城
〈朝〉 1943年
畫布油彩 100.7×80.0 公分
國立臺灣美術館收藏

　　我們今天所看到蔡雲巖這件深具時局意義的畫作，畫面部分已經過修改，模型飛機的日本國旗改為青天白日旗幟，紀年也從昭和 18 年改成民國 32 年。二次大戰結束，日本戰敗，國民政府接收臺灣，局勢逆轉，中國由敵國變成祖國，畫面的日本國旗顯得格外諷刺。在戰後去日本化與再中國化的政策下，尤其二二八事件後乃至於進入戒嚴時期，日本國旗變成了禁忌，蔡雲巖為避免無端牽連，塗改畫面以符合當局的政治立場，也是可以理解。

　　而〈男孩節〉中的模型飛機，在府展作品中也是常見的時局隱喻，模型飛機或玩具飛機成為戰時後方的流行之物，是畫家創作取材的對象。例如福山進(1915-1987)〈滑翔機與小孩〉(滑空機と子供)，描繪小孩正在製作紙飛機；矢澤一義〈模型製作〉描寫身穿工作服的婦女正在製作模型飛機的畫面；葉火城(1908-1993)〈朝〉在日式房屋的庭院中，前景地板上的玩具戰車、帆船與飛機十分醒目，這些象徵陸海空軍的日常玩具，為寧靜的家園生活帶來一絲不安的氣息。而〈男孩節〉中母親手持玩具飛機，她的神情似乎透露對時局的憂慮，不禁令人聯想 1943 年日本在南洋戰局節節敗退，後方臺灣已經實施志願兵制度，身為母親是否擔憂幾年後小男孩也將被徵召從軍，而可能走向為國犧牲的命運？

在親子的視線外

對於蔡雲巖〈男孩節〉這件富有明顯時局色的作品，王白淵在第六回府展評論中這麼寫道：

高森雲巖（蔡雲巖）的「我的一天（僕の日）」幾乎全由線條構成，雖可窺見其苦心，但缺乏韻律感。自然的線條其實是有更奧妙的趣味的。

而同年入選的林之助〈好日〉，他則給予相當高的評價。他認為：

林之助的「好日」是難得的佳作。年輕女人牽著小孩購物歸途中一景，整幅散發著說不出來的東方式的寂靜。人物膚色極佳，群青色衣著配以三角藺編織的籃子色調，其中佳妙，確實無法形容，乃是一幅富有詩意的精彩作品。

王白淵主要從技巧與風格評論作品，似乎避談繪畫內容與時局的關係。比起蔡雲巖在〈男孩節〉細心描繪各物像表面的精緻紋樣，他似乎更喜歡林之助〈好日〉（圖 8）簡潔的畫面所散發的韻味。

林之助出生於臺中大雅的大地主之家，他的小學與中學教育皆在日本完成，1934 年他跟隨二哥林柏壽（1911-2009）的腳步考進帝國美術學校日本畫科，1939 年畢業後進入兒玉希望（本名省三，1898-1971）畫塾繼續進修。隔年他以〈朝涼〉入選紀元二千六百年奉祝展，同年與王彩珠結婚。1941 年林之助攜妻返臺待產，結束長達十餘年的東京生活，從此定居於臺中專心創作。他參與府展、臺陽展及臺中州美展活動，戰爭時局似乎對他的生活影響不大，妻女的日常互動也多成為林之助尋找創作題材的靈感來源。

林之助的〈好日〉從畫面來看，可以推測畫家想描繪母女之間偶見的互不退讓的日常即景。這位年輕母親帶著小女孩上街買菜，小女孩把手上的扶桑花丟下，拉住母親的左手要賴起

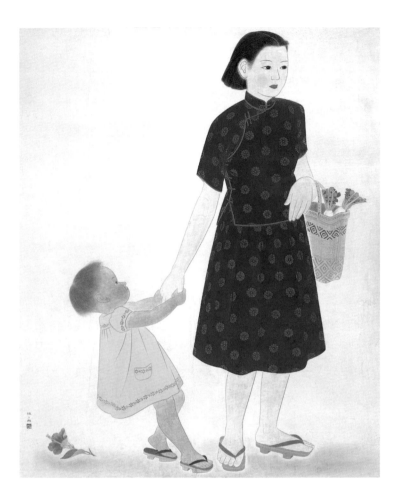

8　林之助
〈好日〉　1943年
紙本膠彩　165.0×135.0 公分
私人收藏　林之助紀念館提供

來，似乎有所求地望著母親。耐心的母親一手挽著裝了蘿蔔的
竹編菜藍，紋風不動地站著，兩人之間的拉鋸戰，透過姿勢與
表情，形成情緒交流的有趣對比。母親面容姣好溫和，衣著的
線條非常俐落，剪裁雅致的藍色臺灣衫裙，貼切地表現出女性
豐柔的體態。此外，花輪紋樣的改良式臺灣衫裙、日式木屐，
還有小女孩的黃色洋裝，這些生活服飾反映臺灣近代風俗雜揉
著漢文化、日本文化與西洋文化影響而產生獨特的面貌。林之
助對現代家庭主婦的生活步調觀察入微，細膩刻畫親子之間的
親密關係與真摯情感。

　　〈好日〉獲得第六回府展特選及總督賞，根據林之助發表
創作這件作品的感想，他自認在創作上始終未曾產生過諂媚大

眾的不純心情，也認為不斷保有此心情是理所當然，並感到值得誇耀；他希望今後永保這份誇耀，向前輩請益，並為臺灣美術界盡份棉薄之力。審查員望月春江認為林之助描繪人物的色彩與背景相當調和，特別在肉體表現上不使用陰影，而以線條與色彩巧妙地描繪出實際的皮膚感覺，此種表現方法對這回以人物畫參賽的畫家來說，特別值得參考。可見林之助堅持創作的自主性與藝術性，他並未直接取材明顯時局畫題，而以其完美的技巧與風格表現獲得審查員的肯定。

　　林之助〈好日〉描繪的親子畫作是否真的完全與時局無關？有趣的是，也有研究者認為扶桑花在戰時具有象徵日本的含義，因此畫面左下角的一朵扶桑花應該仍算是具有時局的意義。扶桑花是臺灣常見的花卉，也具有多重的文化意涵，對林之助而言，他是否認為扶桑花即代表日本？他把一朵扶桑花放置在地面又意味著什麼？應該怎麼解釋？是為了暫時拋開時局壓力而享受天倫之樂嗎？我們仍需要更直接的證據與更細緻的推論才行，以免流於主觀、片面的詮釋。不過，畫家如此安排，帶給觀者開放的想像空間，也提醒觀看的人去思考——因為那朵花雖然畫在角落，在構圖配置上卻非常有存在感。畫家李石樵與藝評家吳天賞（1909-1947）在第六回府展展覽場合進行對談，當他們來到林之助〈好日〉面前，也注意到這朵扶桑花的存在，而他們是從畫面的效果提出各自的看法。吳天賞說：

　　　線描的韻律感非常生動，雖然還沒有到神韻的地步，
　　　但是充滿了年輕的希望。我們也能領受到小孩子生動
　　　的動態感。畫面的左下方，角落裡有一朵扶桑花好像
　　　配合小孩子的動態要再次跳起來的感覺。

接著李石樵回應說：「那也是太過吸引觀者視線的角落，沒有扶桑花比較好吧！」

　　這三件最具代表性的戰爭時期府展的親子畫作，無論是配合時局、記錄時局影響的家庭生活、或是專注於親子之間的生

動描繪，都具有畫家個人及時代性的意義。過去我們比較常在不同的美術家與時代主題的展覽、或是從女性、人物畫議題分別觀看這些描繪女性的畫作，本章想在這些認識上，再加上戰爭時局的層次。如同認識歷史，累積與擴充一個又一個新角度，希望能同時看見一件藝術作品的誕生與存在、它的社會性、以及作品如何與人建立關係等等愈來愈豐富的意義。這些描繪親子圖像的男性畫家，他們在討論作品時非常謹慎、敏感與小心，但在參選要求表現時局色的官展作品上，又可見表達出不同於日本典型歌頌時局戰爭畫的畫面感受，其中複雜的心情，是值得我們再多透過畫面仔細觀察和思考的。

第七章　學校強化武道與勞動服務

　　當我敘述基督徒是忠誠的，而叛軍卻因此威脅並殺
掉他們。之後日本士兵和小官員們也沒有詳加分辨，
而濫殺不少人。當這段翻譯給總督聽的時候，他的眼
睛散發著激動，他的腳彈跳而起，抓住我的手，握著
它說：「我會保護基督徒等等。」他好像非常認真，
並向宋忠堅和我保證，正義必然會在島內貫徹執行。

——《馬偕日記》1896 年 11 月 23 日

　　1895 年 5 月日本與清朝簽訂馬關條約，派兵接收臺灣。
已經在臺灣生活了 20 多年的馬偕博士（George Leslie Mackay,
1844-1901）此時因為正值回加拿大述職報告，所以並未置身
日軍登陸臺灣的歷史現場。不過，從他 1872 年抵達滬尾（淡水）
後，在臺灣歷經兩個政權統治，他的教會都受過戰爭與動亂波
及。清法戰爭的時候，淡水是法軍砲擊的第一線戰場，戰況激
烈到他不得不到香港避難，回臺後，戰爭留給他的是破敗傾頹
的禮拜堂、死傷與被劫掠的可憐信徒。他在 1885 年 10 月 29
日的日記上這麼吶喊著：「就是這樣，這世界完了，什麼也不做，
只會打仗。」而當他在十年後的乙未戰役尾聲（1895 年 11 月）
從加拿大返回臺灣，面臨的則是臺灣各地人民為了抵抗日本人
登陸統治，不斷與日軍發生大小游擊戰鬥，最終經過日軍猛攻
突破後仍躁動難平的動盪社會。

　　馬偕召集了宣教幹部在他一手推動建立的現代學校牛津
學堂（原名為理學堂大書院，現為真理大學校史館）開會，商
討對策，也陸續訪查了北部各地的教會，了解日軍來臺後對
教會的占用或破壞狀況，以及清查多少信徒受害或被捕。接

著他想辦法去面見臺灣總督乃木希典（1849-1912，任內 1896-1898），過去他也是這樣找臺灣巡撫劉銘傳（1836-1896）獲得賠償教會在清法戰爭的損失。他藉由表現對日本統治者的認同與順服，換取能夠被信任面見總督的機會，陳述維護教會與信徒的訴求，最後真的獲得了乃木希典保護基督徒的承諾。對於馬偕與他的宣教同伴來說，不管來者是巡撫還是總督，是皇帝還是天皇，都可以透過內心堅定信仰的耶穌基督適應所有政權轉換帶來的艱難困境。馬偕博士逝世於 1901 年，他募資設立的臺灣新式學校濫觴牛津學堂此後一度改為神學校，後來獲得總督府的設校許可，成立淡水中學校、再改名私立淡水中學，遷至現在校址，新校舍八角塔成為學校的精神象徵。直到 1936 年起淡水中學由統治當局接管校務改制，與相鄰的淡水高女同樣由基督教學校編入皇民化教育的體系中，在新上任校長有坂一世（1890-1980）的屬行改革下，強化師資與教學設備，成為正式立案的中學校。

從日本統治臺灣以來，日本武道隨著軍警系統進入臺灣，初期在各地廣設武德殿、私人道場，成為在臺日人強身及鍛鍊尚武意志的方式，但對大多數臺灣人來說，其實對武道的核心精神認識還是很有限。隨著日本對外發動戰爭，政府及軍部為了涵養國民精神與身心鍛鍊，制定武道訓練內容成為學校教育中必修項目，並在武道場內設置神棚，實行神前行禮儀式，將武道結合神道國體，作為對國家表明忠誠的道德象徵。臺灣人就讀的學校在這樣的官方政策促就下，也逐步推行武道教育訓練，規劃和期許臺灣學生藉由學習武道，體會武道場的虔敬與肅穆氛圍，無形中涵養國民意識與日本精神。在戰爭時期，武道經由學校教育，對國民強化與天皇國家的連結，成為訓練攻擊爭勝的工具，培養實戰的氣魄與捨身忘我的精神。從長老教會學校改制為日本武道教育下的淡水中學，因而出現了特別值得注意的校園文化變革與轉折。

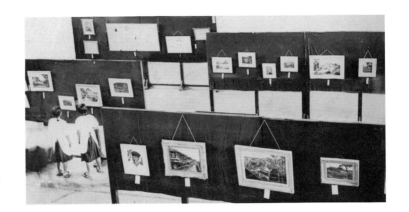

1 淡水中學校美術展
取自陳文舉，《皇紀二千六百一年私立
淡水中學校第二回卒業紀念寫真帖》，
淡水街：成真寫真館，1941

基督徒與武道精神

陳敬輝（1911-1968）出生於臺北新店，為傳教士郭水龍（1881-1970）第六子。他在強褓中過繼給舅父陳清義（1877-1942）牧師與偕瑪連（Mary Ellen Mackay, 1879-1959, 馬偕長女）夫婦為養子，從此成為馬偕的外孫。陳敬輝自幼被送往日本京都，寄養在中村忠次郎家，成年後與青梅竹馬的中村家女兒春子結為連理。陳敬輝從小就對美術產生濃厚的興趣，小學畢業後就讀京都市立美術工藝學校、京都市立繪畫專門學校，可謂接受完整的日本畫學院訓練，直到1932年學成返鄉。自京都返臺後，他長期擔任淡水高女及淡水中學的美術老師，戰爭時期他描繪特別多關於學校的武道教育、軍事訓練以及學生勞動的主題。身為馬偕後人、虔誠的基督徒、一生奉獻淡水中學美術教育的老師，相較其他也在學校任教的畫家就未必對此題材有興趣，他究竟為什麼要創作那麼多武道題材的作品呢？

陳敬輝雖然出身馬偕家族，但從小生活在日本京都，深受日本文化涵養，或許出自維護學校正常運作、校園安定及學生受教權益等因素，傾向支持官方接手進行改革，強化教學設備及國民精神教育課程，其中包括體育課增加武道訓練。1941年陳敬輝在有坂校長的支持下設立繪畫館，作為陳列學生作品的場所，由於陳敬輝課餘的無私指導，他的學生如林玉珠（1919-2005）便有入選臺府展多達四回的紀錄。陳敬輝的生活

與創作領域可說與學校生活以及與學生的互動密不可分。戰爭期間總督府如火如荼推行皇民化運動，包括改姓名項目，此時陳敬輝從妻姓，改為中村敬輝。從淡水中學的制度變革來看，1939 至 1943 年他在府展展出的〈朱胴〉、〈持滿〉、〈馬糧〉、〈尾錠（扣子）〉、〈水〉，這些作品描繪武道、勞動與軍事訓練題材，都是回應學校改制後才出現的校園新風景。

〈朱胴〉（1939 年，圖 2）為四曲屏風的人物畫，畫面描繪著武道服、額頭綁帶的三位女子，尤其右二曲屏風畫面描繪一位戴著眼鏡的女子身穿護胸，左持臉罩、右持薙刀，精神奕奕地挺直站立，最為引人注意。薙刀是一種長刀，在江戶時期主要為女子使用，這種長刀的特色是在長柄的末端裝配一把彎曲的刀刃，後因安全之故，刀刃也被改為竹製。至於畫面左後方呈正坐的兩位女學生，她們身穿白色上衣及深色下袴，坐姿相當標準（正坐為雙膝著地，臀部壓足，雙手放在腿上），木劍就放置在她們身旁地面，三位女性都直視前方，表情嚴肅，與矜持的動作相互呼應。陳敬輝另有一件作品〈路途〉（1933 年，圖 3），描繪有如走上伸展舞臺的各種面貌臺灣女性，相較之下顯見〈朱胴〉要表現的，是經由執薙刀及劍道女性的整齊劃一動作，傳達武道訓練時要求的紀律感。陳敬輝擅長運用粗細變化的線條詮釋人物的姿態與情緒，這件屏風畫中的女子，以粗厚線條描繪硬挺的武道服，襯托出女性從事武道所展現的陽剛之氣。

根據日本文部省頒布的學校體操教授要目改正內容的條文：「女子之師範學校、高等女學校及女子實業學校中得加授弓道及薙刀」。由於淡水女學院已改制為淡水高等女學校，因此在體操課程中，女學生需要學習薙刀，1941 年陳敬輝撰寫〈回顧十年〉一文中也提到學校新增薙刀、弓道、禮儀課程。〈朱胴〉不僅獲得第二回府展的推選，還曾設置在淡水中學的武道場中展示。在現存的一張淡水中學武道場中進行劍道演練的照片（圖4），前方兩位男學生持木劍進行練習，另一頭評審桌後就

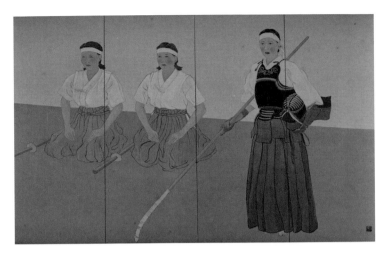

2 右上 陳敬輝
〈朱胴〉 1939年
第二回府展

取自《第二回府展圖錄》，1940

3 右下 陳敬輝
〈路途〉 1933年
第七回臺展

取自《第七回臺灣美術展覽會圖錄》，
1934

4 左 淡江中學武道館中
進行劍道演練，評審桌後
方為陳敬輝屏風畫〈朱胴〉
淡江中學校史館提供

可以看到〈朱胴〉屏風畫。而照片的右方，掛有〈文天祥忠孝碑拓本〉對幅，在之間的木造物就是神棚。淡江中學武道場原是體育館，本是作為學校進行基督教禱告與集會的場所，在那時已然變成學生武道訓練的場地。而在此展示的屏風畫〈朱胴〉，具有強化尚武精神的視覺作用，畫作成為了建構武道空間的一部分。

陳敬輝另一件也是描繪女性進行武道訓練的作品，是1940年的〈持滿〉（1940年，圖5），為六曲屏風的大作。所謂的「持滿」，是指拉滿弓弦之意；這件作品描繪穿著正式弓道服的四位女子，正在準備或進行拉弓行射。弓道有坐射和立射之分，這件屏風畫將弓道的坐射流程描繪得十分精準。〈持滿〉

5　陳敬輝
〈持滿〉　1940年
第三回府展

取自《第三回府展圖錄》，1941

的構圖類似〈朱胴〉，畫面背景僅分成地板與牆壁，除了不同
動作的女子橫向羅列，人物以外的畫面並無其他任何的裝飾。
右側兩位女子呈現進入射位的坐射姿勢（先在「本座」等待，之
後才向前至「射位」行射），跪坐後，挺腰提弓、轉弓，然後再
搭上方向相反的甲乙兩支箭，接著右手觸腰，這時，持弓一側
的膝蓋微微提起，接下來就要準備站起來行射。畫中右側數來
第三位女子便是拉滿弓行射的姿勢，不過特別的是，一般先行
射甲矢，另一支乙矢也會同時持拿在拉弦的手上，但這位女子
的乙矢好像意外掉在地上了，又或者是當時有不同的行射法。
至於第四位女子的姿勢，便是很標準的射出甲矢後，退回本座
的跪坐，這時會倒著弓，並將乙矢回執在身後。陳敬輝的這件
作品，透過細膩描繪弓道的動作和流程，加上畫中人物服裝紋
樣華麗講究，射箭動作彼此之間既符合弓道行射禮儀，人物或
立或坐的構圖安排也具有韻律感，加上嚴肅專心的人物表情，
這些都充分表現了陳敬輝想傳達弓道比賽或者練習時，行射者
高度集中精神、進入靜心專注的狀態。

描繪戰時校園少年少女

　　戰爭期間，學校時常動員學生，在諸多奉公活動中，學生
要進行包括為馬準備糧草以及義務性勞務服務。擅長騎術的陳
敬輝，1941 年入選府展的〈馬糧〉即是取材這樣的戰時生活背
景。他詳實地描繪女學生處在馬槽與乾糧包圍的空間，女學生
上衣穿著學校水手服，加上長褲與馬靴，顯得帥氣。她一手扣

住盛滿水的桶子作勢要向前走，但也一邊轉頭看向另一個方向，女性觀看的視線與行走動向相反，這種交錯變化的身體姿勢可說是日本美人畫慣有表現方式，女學生的動作也十分優雅，即使現實狀況中，以她的姿勢，根本不可能輕鬆提起滿滿的一大桶水。畫家並不想在這件作品上突顯女學生面目猙獰搬運一大桶水或揮汗粗魯的勞動狀態，陳敬輝畫面中的新意，在於表現出女學生恬雅悅目同時，又能在戰時穿起馬靴勞作，流露出少女清新中帶點英氣的青春氣息。

　　陳敬輝在 1942 年的作品〈尾錠〉，描繪穿著軍裝的年輕男子為同袍扣皮帶的側面像，獲得了第五回府展推薦。陳敬輝筆下的軍人畫像，與從軍畫家秋山春水的〈大陸與兵隊〉相比，不只在整體線條與陰影明暗表現風格上有很大的差別，陳敬輝特意表現出少年稚嫩臉龐，以及只描繪局部裝備，聚焦在少年的一個小動作上，這些都與秋山春水筆下對軍人的描寫觀點相當不同。就畫題表現而言，陳敬輝並非刻畫軍人為國戰鬥、勞苦功高，而是著重描寫他幫同僑扣上水壺環扣的動作，表現同

7 陳敬輝
〈尾錠（釦子）〉 1942年
第五回府展

取自《第五回府展圖錄》，1943

袍之間的互助情誼。陳敬輝為何此時會取材軍人圖像？ 1941
年淡水中學出版《皇紀二千六百一年私立淡水中學第二回卒業
記念寫真帖》中，收錄劍道班、演習訓練與美術展覽活動，這
些影像如實呈現戰時淡水中學學生的學習生活片斷。其中演習
訓練照片可見學生就像畫中這樣全副武裝進行野外演習，陳敬
輝很可能就在這樣的演習中和學生一道前往練兵場，也在一旁
觀察取材，對學生與槍枝等進行現場寫生，然後根據寫生稿在
畫室完成創作。陳敬輝以戰時淡水中學學生的軍事演習訓練作
為創作的靈感來源，一邊記錄下學校生活，也反映了在時局色
彩下，遠方的戰爭如何透過學校教育，扣住未來可能要上戰場
的少年。

　　陳敬輝擅長運用各種變化的線條表現人物的立體感與氣
質，1943 年的〈水〉也獲得第六回府展推薦，他更進一步應用

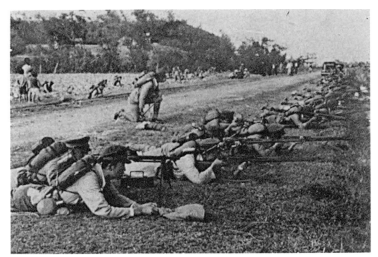

9　陳敬輝
〈水〉 1943年
第六回府展

取自《第六回府展圖錄》，1944

光影明暗效果，巧妙表現烈日當空下荷鋤並立的三位勞動女學生。畫家相當迫近地描繪兩位少女肩扛挖土工具十字鎬、抓耙，一位手拿水壺正在喝水的姿態，人物動作與神情皆相當自然並相互呼應。陳敬輝藉由地面上輪廓清晰的人物影子，反映出烈日當空的真實情景，這樣的表現手法在東洋畫中相當少見。立石鐵臣在〈第六回臺灣美術展覺書〉一文中認為，這幅畫作是畫家描繪勞動者姿態中最具強烈現實感之作。不過他也指出這件作品在寫實技巧上的瑕疵，認為人物顏面的模式化與過於甜美的表情又遠離了現實，並未真實地表現勞動少女的意志。

1943 年王白淵在第六回府展中，也評論了陳敬輝的〈水〉：

中村敬輝的「水」好像是描繪少女在勞動服務歸途中，
取出水壺啜飲的情景，是極其明朗健康的作品。線條
色彩皆佳，盼能多多創作出此類作品。但是希望不要
畫漂亮溫柔的閨秀，而是在真正從事建設性勞動的健
壯婦女中，挖掘出新的美的表現。

陳敬輝以學生為模特兒，而在畫室內完成創作，並非實地就勞
動者進行寫生，加上他雖然描寫女學生勞動的現實面，但更以
美人畫形式著重表現她們亮麗的青春形象。1944 年《臺灣美術》
雜誌刊登陳敬輝一件〈防空帽〉，描寫戴著防空帽、身穿燈籠
褲的女子，稍微側面跪坐在地面，她肩背急救包，以平和神情
直視前方。戰爭末期在美軍密集空襲之下，防空器具成為家家
戶戶必備的日常用品，陳敬輝這件畫作再次以優雅的女子形象
回應時局下人民的生活樣貌。

　　前面所提到的數件陳敬輝入選府展作品目前皆不知去向，
幸好有一件類似的同時期作品傳世，可以更清楚看見他此時期
的作品風格。未紀年的二曲屏風〈穿制服的少女〉（圖 11），描
寫兩位綁辮子少女身穿藍色水手服與戰時卡其色的燈籠褲（モ
ンペ），一人手撐地雙腳往前伸展坐在地面，一人彎著腳側坐，
兩人呈現休息放鬆的狀態，似乎互相交談的模樣。

　　陳敬輝終其一生，在戰前東洋畫與戰後國畫的畫壇皆佔有
一席之地；也終生奉獻於淡水中學的美術教育，啟蒙許多學生
走向藝術創作道路，如徐藍松（1923-2017）、吳炫三（1942-）
等畫家。回顧陳敬輝在改制後的淡水中學與淡水高女時期，取
材武道與勞動主題作為回應時局生活的創作表現，但他的畫作
並未隨校方改制政策而刻意出現歌頌軍國主義的氣息，相對
的，即使描繪武道教育和奉公勞動，他表現的仍是校園中少年
少女舉手投足間的青春氛圍，這些題材一方面呈現他與學生相

10　陳敬輝
〈防空帽〉　1944 年

取自《臺灣美術》，第 3 期，1944 年 5 月

11　陳敬輝
〈穿制服的少女〉
紙本膠彩　170.0×175.0 公分
國立臺灣美術館收藏

處經驗的感受，一方面反映戰時環境下難得的年輕學子明朗形象，而他在〈水〉這件作品中加進以強烈明暗對比的陰影表現烈日照射的西畫手法，更是貼切地捕捉現實感的創新表現。陳敬輝此時期的畫作中，結合了從日本京都養成的溫婉閨秀美人畫技法、以及戰時臺灣所見聞經歷的新元素，讓我們看見在這裡的少年少女們曾經悠然的青春，也記錄下與馬偕家族淵源極深的淡水中學，在政權轉換後，它的校園文化如何因為戰爭有了變遷，反映出臺灣現代教育發展的一次特別的轉折。

第八章　空襲下避難的日常

　　在二戰日益嚴峻的後方環境，報紙版面充斥著戰爭時局相關的訊息。1930 至 1940 年代，陳進（1907-1998）與李石樵都在日本官展連續以作品入選，當時透過報紙媒體的報導，成為臺灣家喻戶曉的繪畫明星。1942 年陳進〈香蘭〉、李石樵〈閑日〉共同入選第五回新文展，記者特別一起報導兩人入選消息並刊登照片及作品。此報導難得為臺灣美術界與社會帶來振奮人心的好消息。

　　無論日本與臺灣，在 1944 至 1945 年這段期間都直接受到美軍空襲的嚴重威脅，臺灣在戰爭期間擔任日本空軍作戰基地與支援前線的後方角色，此時也已被直接捲入美軍大規模轟炸的範圍中，全島淪為浴火的戰場。太平洋戰爭末期，臺日兩地都頻繁受美軍空襲，民間為了因應天降砲火，各種警戒準備和疏散逃難成為當時人民的生活日常。在這戰情緊繃的狀況下，於日本同時獲得美術殊榮、振奮鄉親的兩位臺灣畫家，於 1943 年作出了不同的決定：李石樵選擇返臺定居臺中，而陳進則繼續待在日本創作與參展。在此非常時期，留在日本的陳

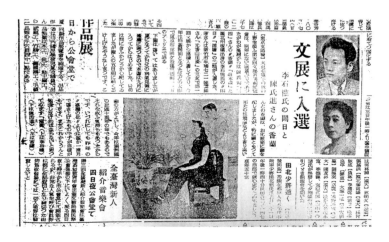

1　入選文展的李石樵和陳進報導

取自〈文展に入選李石樵氏の閑日と陳氏進さんの香蘭〉，《興南新聞》，1942 年 11 月 5 日第 2 版

進，和回到臺灣的李石樵，他們都依然拿著畫筆持續創作。透過了解這兩位傑出的畫家在非常時局中的經歷與繪畫，我們可以再次思考，這場戰爭對於一心想要從事藝術創作的臺灣畫家來說、對於臺灣美術史來說，究竟有何意義。

陳進與她的戰時美人畫

陳進出生於新竹香山的富紳之家，她在成為知名畫家的路途上，除了本身的天分和努力之外，她就讀臺北第三高女時，受到教師鄉原古統的鼓勵，以及開明父親陳雲如（1875-1963）的全力支持，也是造就她成為「臺灣第一位女畫家」的關鍵性因素。1929 年 22 歲的陳進從東京女子美術學校日本畫師範科畢業，受到在日本畫壇備受推崇、也來臺擔任過臺展審查員的松林桂月（1876-1963）介紹，進入日本美人畫名家鏑木清方門下專攻美人畫。期間她入選第一回臺展東洋畫部，成為受後世傳頌的「臺展三少年」之一，之後作品亦連續入選並獲得特選。

1932 至 1934 年陳進受到臺展主辦方的邀請擔任東洋畫部審查員。1934 年陳進首度以〈合奏〉入選第十五回帝展，她在27 歲的年紀就已達到人生畫業的巔峰。同年，她受聘擔任屏東高女教師，在屏東任教期間，1936 年帝展改組（新）文展之際，她相繼以〈化妝〉入選當年春季的帝展、〈三地門社之女〉入選秋季的新文展，這兩幅作品皆以美人畫技法表現臺灣婦女日常生活的特色，而且呈現高貴優雅的女性形象。

1938 年陳進為了專心創作而決定辭去屏東高女教職，前往東京定居，直到終戰後才返臺。她在日本居住期間，由父親出資而擁有自己的房子，與弟弟陳天錫合住。陳進全心作為一位專業畫家，她不停地作畫、看展覽與參選展覽會，也接受委託作畫。由於畫家隨著入選展覽會而受到肯定，委託工作也隨之而來，使得畫家在生計方面可以獲得保障。陳進晚年接受訪談時提到：

畫家只要入選一次就有了訂價了，人家是有這個給
錢的標準，而我們臺灣沒有這個標準。

她又說：

　　我印象最深的就是北海道的圖書館寫一封信來拜託
我畫，我想：「好啊！不知道他要畫什麼？」我先畫了
一些靜物畫，他又寫一封信說：「不知道可不可以再畫
一張人物畫？」大小是隨便人畫的，他又沒有限制我要
畫多大張。我就這樣畫，他就寄相當的價錢來，我的
生活費就夠用了。

　　陳進參加同門師長山川秀峰、伊東深水組成的「青衿會」，
1940 年她提出畫作〈姊妹〉參加第一回展。這幅畫沿用她一貫
的親子互動主題，畫中身穿白旗袍的母親坐在籐椅上，一邊抱
著幼女，一邊看著眼前年長的姊姊伸手遞給妹妹玩具，母女三
人的互動相當自然溫馨，細膩地傳達親子間的生活情感。畫作
背景採取留白的做法，更能讓觀看效果聚焦在人物身上，整體
配色亦高雅樸實。另一幅〈爆音〉參選 1942 年第二回女子美術
院展，獲得入選佳作。這幅畫題明顯反映時局氛圍。畫面描繪
背對觀者的兩位女子與一位女孩並排，三人一致仰望左上方，
似乎在觀看天空未畫出的閃光和隨後的爆炸聲，暗示敵機來襲
的緊張氣氛。以陳進此時的構圖與繪畫能力，她應無意要在此
突顯人物有不同姿勢的變化，反而想要透過三人相近的姿勢，
傳達出一種不自然的、刻意的觀看動作。背景同樣留白，大人
身穿短袖旗袍，女孩著洋裝，人物身軀飽滿，沒有佩戴飾物，
有別以往描繪的女性形象講究穿著飾品，整體顯得樸實俐落。
〈爆音〉雖然也採用畫面留白的手法，但與〈姊妹〉將觀者視線
凝聚在畫面中央的效果不同，〈爆音〉的人物並沒有彼此視線
與肢體互動交流的表現，位於右半畫面的三人都望向左上方空
白處，即使並未描繪任何帶有軍事元素的物象，但她們的視線
結合畫名的暗示，強烈地引導觀畫的觀眾一起往空白處甚至畫
外觀看和聯想。

2　陳進
〈爆音〉　1942年

取自飯野正仁，《戰時下日本美術年表》，
東京都：藝華書院，2013，頁743

3　左　陳進
〈某日〉　1942年
第三回青衿會展

取自田麗卿，《閨秀・時代・陳進》，臺北：雄獅圖書
股份有限公司，1993，頁76

4　右　陳進
〈女子挺身隊〉
約1944年　私人收藏

取自田麗卿，《閨秀・時代・陳進》，頁74

　　日軍於 1941 年末襲擊珍珠港，掀起了太平洋戰爭，愈到後期，戰況陷入膠著，日本軍部採取來自傳統武士道的「玉碎」（全體陣亡）不投降的戰略對盟軍發起攻勢，政府也在各領域以聖戰和殉教式的宣傳説服人民支持日軍作戰到底。從東京到臺灣的美術界，此時都承受著由政府資助和主導、由上而下推動的聖戰美術與時局色藝術熱潮。

　　這段時間，在東京的陳進一心努力精進和穩固她的畫業。1941 至 1943 年的新文展，陳進分別以〈臺灣之花〉、〈香蘭〉、〈更衣〉入選，並獲得免審查資格，她也持續提出〈某日〉（或日）等作品參展青衿會展，遺憾的是目前這些作品不知去向。這些畫作描繪的女性人物畫，主要是穿著旗袍的女性搭配蘭花、螺鈿傢俱等傳統元素的組合呈現，呈現臺灣所見的漢文化意象。此時期陳進描繪的女性人物形象，相較先前作品，身形顯得健美厚實，配飾相對減少，題材上有的也可見關心時局的社會氛圍，例如〈某日〉畫中的兩位女性相鄰而坐，一人低頭讀報、一人手指抵著下頷轉頭看向讀報者的姿勢，似乎在針對報紙的時事版面進行討論。以東方形象的女性讀報作為繪畫題材，從 19 世紀末明治維新後便可見於日本洋畫家的創作中，畫家藉由描繪女子讀報，表達西化生活和女性教育的成果。但在陳

進的個人經驗與畫作表現裡，描繪讀報，不只是女性生活的改變，民眾透過讀報關注時局，也成為更加生活化的題材。

　　陳進生活在充滿時局色的環境中，也對這時被動員的女性進行觀察描繪，如〈女子挺身隊〉（約 1944 年，圖 4）。1943年日本動員年輕女子組成勤勞挺身隊，即年輕女工團體，藉此補充戰時勞動力之不足，次年改為強制性的組織。陳進描繪三位女子身穿制服與斜肩背包，牽著腳踏車迎向觀者前進，一致的動作顯得朝氣蓬勃。據陳進口述，這是描寫戰爭時日本女學生騎車背書包的景象，雖面對戰火但面容一如平常。

　　1944 到 1945 年，住在東京世田谷區的陳進，與日本人同樣遭受美軍密集的空襲，面臨剎那間即失去生命或財產損失的險境。陳進曾有過出門在外遇到空襲而幸運躲過一劫的經驗，她慶幸自家房屋沒有被燒夷彈摧毀，此外她也在家中庭院挖掘防空壕用來躲避空襲。戰爭末期日本政府因物資缺乏而實施配給制度，民眾生活相當困苦，陳進也不例外。1945 年 7 月陳進完成一件扇面小品〈眺望〉，畫面描繪一位衣著端莊的女性從防空洞探出上半身，頭仰望天空的模樣，眉頭皺起，表情顯得焦慮不安。這位女性宛如陳進自身處境的寫照，像是對上天祈求戰爭結束的那一天早日到來。陳進在傳統扇面形式描繪對時局感受的題材，創作頗具新意，也引人共鳴。

　　8 月初美軍在廣島、長崎投下兩枚原子彈，日本裕仁天皇在 15 日宣布投降，結束長達八年的戰爭。終戰後陳進面臨人生的抉擇，她陷入繼續留在日本發展還是回臺侍奉雙親的難題。次年她決定與弟弟先回臺，於是把畫作暫時寄放在老師松林桂月家中，本身沒帶多少行李就回家鄉。然而時局的變遷與家人的羈絆，並不是她能夠預料與掌握的，當她再度踏上日本國土，已經是十年之後的事了。

李石樵引發共鳴的兒童畫

5 李石樵
〈備戰的農村速寫〉
取自《興南新聞》，1943年10月9日第3版

　　出身臺北新莊的李石樵，1936年從東京美術學校畢業後，過著每年往來臺灣、日本兩地的生活型態。他在臺中士紳的贊助下，上半年間為地主畫肖像，下半年則赴日為參展而準備畫作。李石樵1933年還在就讀美校的期間，就以〈林本源庭園〉入選過帝展，之後持續以寫實的女性人物畫入選，直到1943年獲得新文展的免審查資格，是實力堅強的臺灣畫家。

6 李石樵
〈決戰常會〉
取自《興南新聞》，1943年12月9日第2版

　　1943年，李石樵因戰事日趨激烈而返臺，定居臺中，與家人團圓，同時也擔任「臺灣美術奉公會」理事。或許是因應職責，他藉由素描的專長，速寫戰時後方奉公運動的景觀，包括在報上為新竹州宣傳農村增產的報導專欄〈備戰的農村速寫〉（鬥ふ農村の點描）、宣傳奉公運動的〈街頭紙芝居〉與〈決戰常會〉等繪製插圖。

　　戰爭末期臺灣面臨美軍空襲的威脅，防空演習成為家家戶戶必要的生活訓練。1944年李石樵在臺陽十週年招待展中，提出富時局色彩的〈兵之母〉（兵の母）、〈唱歌的小孩〉（歌ふ子供達，又名合唱）等作品參展。其中〈唱歌的小孩〉以寫實的孩童群像，表現在空襲下的後方生活仍要堅持希望的心情。李石樵出席一場與文藝人士座談會中，提出了他的創作意圖：

　　　　我從以前，就想以小孩為題材繪畫，卻未能實現。
　　結果與今日時局結合而創作出來，這樣的情況，我自
　　己也相當地困惑。因為此時局下的臺灣，已經有各式
　　各樣的展覽會上出現直接描寫軍隊，或根據照片而創
　　作作品，但我總覺得那樣的事，無法接受。最後，我
　　所看到現實風景的一面，社會的一面如何與小孩們結
　　合來描寫呢？到最後，由於時局是那樣逼迫緊張，我
　　們一定要保持喜悅與希望，一直到最後關頭也必須抱
　　持這樣的心情。因此最後發展成防空洞前唱歌的小孩。
　　防空洞的意味非常的緊迫，可是在此前面小孩正唱歌。

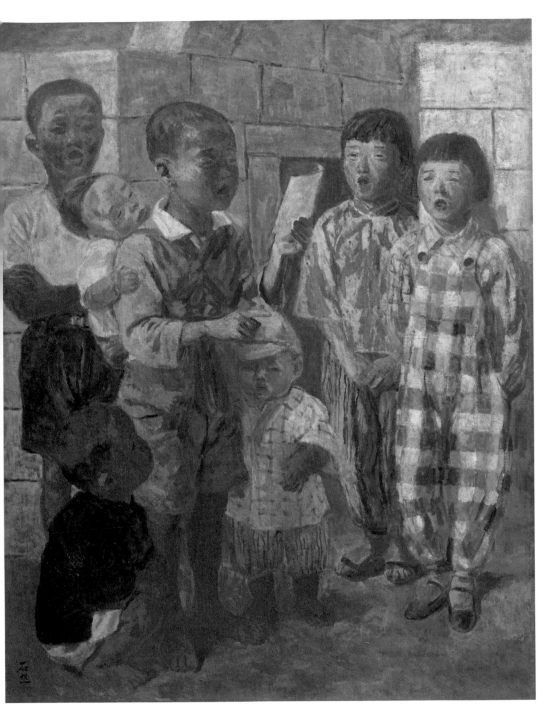

7　右　李石樵
〈唱歌的小孩（合唱）〉　1944年
畫布油彩　116.5×91.0公分
第十回臺陽展
李石樵美術館收藏

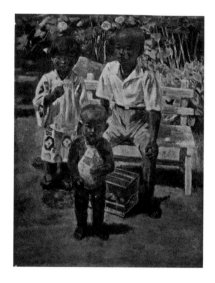

8　李石樵
〈前庭的孩童〉　1941年
第四回府展

取自《第四回府展圖錄》，1942

唱什麼歌都可以，不過，因時局關係不唱奇怪的歌，
唱軍歌吧，我想即使不說也很清楚，可以說是一種痛
苦、掙扎之後與希望以及快樂結合。

　　空襲的壓力與物資缺乏的環境，使得李石樵無法自外於時
局的現實面，因而純粹描寫孩子們的天真與稚氣。對於時下飯
田實雄等創元美術協會畫家迎合時局而以模仿照片或描寫軍人
的表現方式，讓學院訓練出身的李石樵感到無法接受，但如何
真正地反映時局的生活面則令畫家頗費心思。

　　畫中描寫七位不同年齡的男女孩在防空洞前合唱的情景，
由中央背著幼兒穿著卡其色上衣的小男孩拿著歌單領唱，後方
的小孩與右邊的兩位女孩都認真開口合唱，前面戴軍帽的小孩
以無辜的表情看著前方，地上蹲著的幼兒則天真地望著哥哥姐
姐們。李石樵對每位小孩的動作與姿勢描繪細膩，彼此的互動
與空間的表現，皆極其自然生動，反映戰爭時期躲空襲的生活
經驗。相較於 1941 年〈前庭的孩童〉（庭先ノ子供達）也是類
似描繪庭院中的三位孩童畫像，但並無表達明確的主題意識，
〈唱歌的小孩〉這件作品表現戰時的後方生活，帶領觀者進入
畫家營造的空間中，觀看孩子們的天真，以及體會在時局生活

中傳達出逼迫與希望的雙重意涵。

　　李石樵從時局生活中取材，運用傳神的群像寫實技巧，嚴謹的構圖與逼真的人物描繪，獲得當時藝文人士的共鳴與讚賞。他藉由孩子們的世界傳達出在逼迫時局環境中仍對未來懷抱希望的企圖，引起不少文藝人士的共鳴，其中藝評者鷗汀生（大澤貞吉，1886-?）認為此作是：「在孩子們的世界中發現明朗的後方」。而作家張文環（1909-1978）看了這幅畫後說：

> 　　我希望臺灣的畫家儘可能多創作出像李石樵「唱歌的小孩」那樣的畫題。小孩集合在防空洞前唱歌的作品，悠閒之中隱藏著緊迫感於其背景。看畫的人無法具體地說出來，卻直覺地感受到。我希望能夠儘量描寫像那樣直接與生活結合的畫題。

作家兼聲樂家的呂赫若（1914-1950）則認為：

> 　　李石樵的「唱歌的小孩」（歌ふ子供達）。美術方面如何我不清楚，但一般說來藝術除了技巧與內容之外，需要附隨著畫家的人生哲學。若非如此，光是畫一朵花沒有什麼意思。雖然是因應時局的藝術，但是李先生別有獨到之處，他能掌握實際生活的情景並且具體地表現，感覺非常好。李先生的努力我覺得非常了不起。

李石樵在戰爭時期留下感動人心的藝術作品，〈唱歌的小孩〉也成為他寫實風格人物群像的代表作之一。

　　戰爭末期無論日本與臺灣，皆面臨盟軍密集空襲與登陸佔領的危險，此壓力直接危及每個人的生命與財產的損失，因此躲空襲與防空訓練成為每人的日常生活經驗。在東京的陳進與在臺中的李石樵，都不約而同取材防空生活的主題，這樣的題材反映時局社會下共同的心境。陳進在 1940 年代描繪的女性，呼應時代氣氛，呈現健康樸實、簡潔俐落的形象。李石樵則以群像表達具有敘述性的主題，讓他走出單純的學院人物畫風格，運用更為成熟的技法與複雜的構圖，為畫中每個人創造角

色生命，宛如社會縮影的舞臺劇。

關心戰後社會

終戰後，我們看到陳進與李石樵同樣關心臺灣社會的變遷，他們延續戰前回應時代性的創作取向，表現社會中新舊族群的文化差異或隔閡現象。李石樵在一場談臺灣文化前途的座談會中表達他的創作理念，他說：

> 只有作家理解，別人無法理解的美術是和民眾分離的。這種美術稱不上民主主義文化。今後的政治如果是屬於民眾的話，美術和文化也必須屬於民眾的。因此繪畫的取材上，也應該沿著這條線來思考才是。應該放棄徒具外觀美麗的作品，有主題的作品、有主張有意識形態的作品才是必要的。如此一來，可以開拓我國的藝術進展。我認為世界上的美術發展方向幾乎都是如此。以往的做法反倒會背離世界潮流。

1946年陳進以〈婦女圖〉表現來臺的上海女性群像，描繪一群宛如走出家庭的職業婦女自立自信的形象。同年李石樵在第一回臺灣全省美術展覽會（簡稱省展）擔任審查員，並展出畫作〈市場口〉，他藉由人潮往來的臺北永樂市場，反映社會不安的現況。畫中央這位戴墨鏡的上海女子，穿白色碎花的低領短袖旗袍，手拎紅皮包，腳穿白襪紅皮鞋，從市場嘈雜人群中直視前方地走出。周圍有臺灣年輕女性牽腳踏車正要進入畫面，一旁貧窮婦人正與菜販論斤秤兩買菜，也有中年婦人側目觀察這位時髦上海女子。三位男人握著拳熱烈交談，穿著破內衣的小販蹲在地上，乞食老人、賣冰棒的小孩與瘦骨嶙峋的黑狗正在啃食地上的骨頭。畫面群像宛如一幕上演的舞台劇，反映臺灣社會貧富差距的真相，李石樵藉由一幅無聲的畫面，意圖顯示外省族群與本地人生活習慣的差異與隔閡現象。

由此可見，李石樵在戰前已摸索如何表現現實生活的主題，一年多後，伴隨政權轉移而來的是政治混亂、通貨膨脹，以及外省人陸續遷居臺灣的文化衝擊，他透過市場採買的生活經驗，描繪戰後初期變動中的社會民情，呈現社會的貧富差距與族群隔閡的現象，帶有嘲諷與悲憫的意味。相較之下，陳進似乎較以欣賞的角度觀看隨國民政府來臺的婦女，突顯她們幹練自主的女性形象，這樣的描寫重點，也不同於她在 1930 年代創作的端莊優雅的現代女性。這兩位不同性別和出身的畫家，共同經歷過緊繃而艱辛的戰爭時局，戰後他們延續戰時對社會的關心，對於眼前變動的社會現象仍然敏感，並且在創作上可見採取不同的關懷取向，形成了值得注意的對比。1947年李石樵繼續社會寫實風格的創作路線，在第二回省展展出〈建設〉，畫中複雜的人物佈局仍隱含當局無視人民的生活困境，也是對「建設」之名進行反諷之意。畫中戴墨鏡的工程師讓人聯想起〈市場口〉中來自上海、戴墨鏡的女性，顯示他為外省人的上級身份。兜售賣菸的小孩，還有在舊建築前販賣物品的女性，不免令人想起二二八事件導火線取締販賣私煙的婦女。畫面整體偏向清冷色調，反映臺灣社會在破舊立新的新政權統治下，提出人民該何去何從的省思。

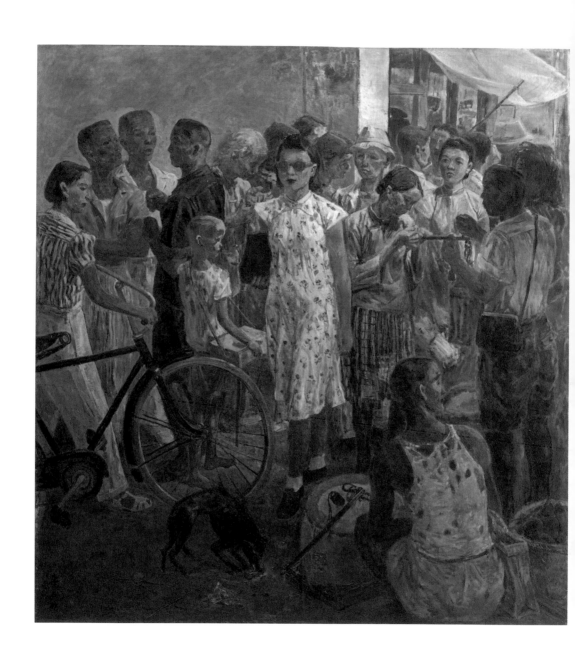

9　左　李石樵
〈市場口〉　1946年
畫布油彩　157.0×146.0 公分
第一回省展　李石樵美術館收藏

10　右　李石樵
〈建設〉　1947年
畫布油彩　261.0×162.0 公分
第二回省展　李石樵美術館收藏

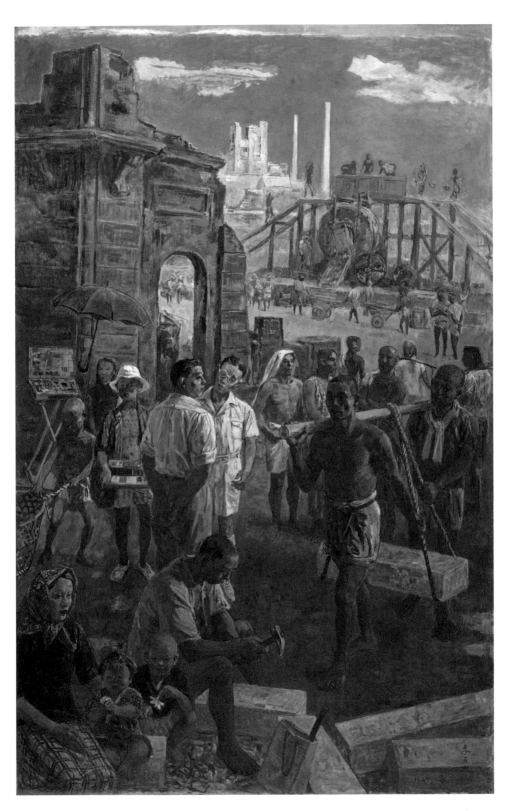

第九章　終戰後的省思

　　1945 年 8 月 15 日，日本向同盟國宣告無條件投降，二戰終於結束。大戰末期為躲避密集空襲而往鄉下疏散的畫家，陸續返回居住地，當他們目睹街道建築被轟炸的慘況或是戰後出現的社會亂象，有些畫家忍不住拿出畫筆記錄所見的景物，或是抒發對這場戰爭的省思，甚至是批判。我們從兩位出身新竹的畫家鄭世璠(1915-2006)、何德來(1904-1986)在戰後初期的作品中，便可以看見他們對戰爭懷抱著複雜的感受，以及對故鄉地景變化投注的關懷感情。

轟炸後的家鄉

　　鄭世璠出生於新竹市東門街的商家，他就讀新竹第一公學校(今新竹國民小學)時逐漸對繪畫產生興趣。他的鄰居李澤藩在 1926 年畢業後返鄉任教第一公學校，鄭世璠便跟隨他學畫。後來 15 歲的鄭世璠考進臺北第二師範學校(現在的國立臺北教育大學前身)，跟隨美術老師石川欽一郎學畫，接著也向繼任石川教職的小原整(1891-1974)學習油畫，這三位畫家都是引導鄭世璠走向繪畫之路的啟蒙老師。鄭世璠從北二師畢業後，就擔任初等教育的教員，陸續任教宋屋公學校、楊梅公學校，直到 1940 年轉任新竹第一公學校。不過在 1942 年他辭去教職，轉行擔任臺灣日日新報社新竹分社記者。在戰爭期間，鄭世璠於工作外閒暇之時固定參選臺陽展，府展則入選了第二、四、五、六回。由於鄭世璠的工作與生活圈都在新竹，因此家鄉的街道景觀自然成為他創作取材的對象。

　　1941 年還擔任公學校教職的鄭世璠，以油畫〈後車路風景〉

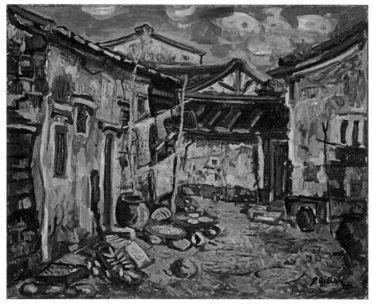

1　鄭世璠
〈後車路風景〉　1941年
畫布油彩　50.0×65.0 公分
國立臺灣美術館收藏

2　鄭世璠
〈後街〉　1941年
畫布油彩　64.3×79.7 公分
台北市立美術館收藏

入選了第七回臺陽展，這是一幅描繪道路的風景畫，泥土小路
深入畫面中央，兩旁民宅牆上的陰影，以及地面濃黑的影子，
正與陽光照射下的暖黃色調土地形成強烈的明暗對比。鄭世璠
以粗黑的輪廓線描繪後巷民宅造型，令屋宅看起來顯得堅實穩
固，畫面樹木綠蔭茂密，建築樣式多元，點景人物漫步街路
上，或站立在家門口，這是新竹人所熟悉的後車路風景，大約
在新竹城隍廟對面的小巷到長安街一帶，畫面流露一股悠閒的

3 鄭世璠
〈麗日〉 1942年
畫布油彩　65.0×80.3 公分
國立臺灣美術館收藏

氣氛。根據畫家所述：

> 　　新竹市有一條街叫做後車路（即大街的後面），臺
> 灣有後車路無馬路，其後車路的巷內有小路通去田圃，
> 路傍人家蠻有詩意。

　　同年〈後街〉（裏町）入選第四回府展，此畫又名〈後車路古厝〉。畫中傳統民宅後院圍出來的空地，以層層疊加的筆觸，描繪斑駁的馬背山牆、破舊的門窗與牆壁，地上還有棄置的碗盤、甕罐，與竹竿架上晾曬的衣物，可知這是古厝居民使用的日常生活空間。畫面中紅瓦白牆與黃土泥地，對應著天空的藍天白雲，色彩明亮活潑。

　　鄭世璠喜愛描繪後街小巷，在地古蹟或都市街景也成為入畫的風景。1942 年鄭世璠入選第五回府展的〈麗日〉，他從新竹州廳（今新竹市政府）東邊二樓眺望窗外的街景。畫面中央的三層建築，在當時是少見的高樓。茂密的樹林夾雜高低不一的新式建築，前後左右羅列，層次分明。青綠色調與紅黃色系的色塊，平塗不同的建築物，呈現秩序和諧與亮麗的畫面，點

景人物漫步街道，氣氛頗為悠閒，畫家意圖呈現新竹為現代化
的都市形象。

　　二次大戰末期日本節節敗退，臺灣開始受到盟軍頻繁的空
襲，新竹市也難逃被轟炸的命運。1943年11月美軍首次轟炸
新竹機場，隔年的10月以後，如同臺灣各大都市一樣，新竹
屢遭空襲，其中最慘烈是1945年5月以火車站為中心的市區
遭受美軍轟炸機綿密的轟炸，造成市民死傷慘重。根據研究
指出，由於日本在新竹設有海軍飛行基地等重要軍事設施，
二次大戰美軍在臺灣全島的落彈量，以新竹居冠。5月1日多
架B-24轟炸機從上午轟炸到下午兩點。根據大谷渡的訪談，
出身新竹北門鄭家的鄭順娘（1928-2023）這一天剛好與母親到
臺北拜訪親戚，很晚才回到新竹。她們一到火車站看見月台上
排滿蓋著白布的屍體，纏足的媽媽與一名管家一邊避開屍體一
邊走出車站，路上的電線桿在月光照耀下，到處掛著被炸碎的
手、腳和衣裙。回到家中一看，鄭家的屋子只剩下兩三根柱子
與門框，其他都散落倒塌。祖母和伯母看見鄭順娘平安歸來終
於放心了，坐在石柱橫倒的樓梯上，告訴她們空襲有多麼可
怕！鄭順娘說：「戰爭的體驗，一輩子都忘不了。」

5 鄭世璠
〈轟炸後的公會堂〉 1946年
紙本水彩 31.0×43.0 公分
新竹市文化局收藏

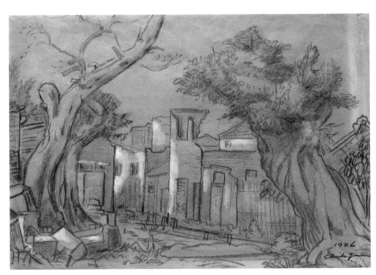

6 鄭世璠
〈轟炸後的老古樹頭〉 1946年
紙本水彩 25.0×36.0 公分
私人收藏

鄭世璠晚年接受張德南的訪談時提到：

　　一九四五年，戰爭後期的大轟炸時期，我疏散到竹
東山地山上、蓋竹厝為家，雖然不到三個月，日本投
降返家，戰爭帶來的破壞、衝擊，戰後街頭，轟炸後
的景物也自然成為我的題材。

對喜愛描繪新竹街景的鄭世璠來說，當他返回住家附近目睹戰
爭帶來的破壞，無數生命與財產的損失，無論傳統與現代建築
物突然變成斷壁殘垣，宛如廢墟般，想必他心裡受到很大的衝

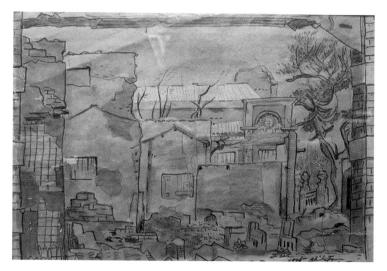

7 鄭世璠
〈轟炸後的東門前街〉 1946年
紙本水彩 23.0×32.0 公分
私人收藏

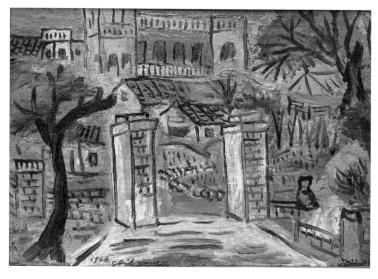

8 鄭世璠
〈轟炸後的武德殿〉 1946年
夾板油畫 24.0×33.0 公分
私人收藏

擊，也感到失落。1945 至 1946 年間，他以水彩、素描淡彩或
油彩創作了「轟炸後」的系列作品，包括〈轟炸後的民家〉、〈轟
炸後的東門前街〉、〈轟炸後的老古樹頭〉、〈轟炸後的公會堂〉、
〈轟炸後的武德殿〉等作品。

　　〈轟炸後的民家〉以水彩速寫南門被炸的民家殘跡。鄭世
璠迫近地描繪斷垣殘壁，景象使人怵目驚心，他以粗筆勾勒建
物輪廓，淡彩平塗暈染，左後方隱約可見兩層樓房。而另兩幅
〈轟炸後的東門前街〉與〈轟炸後的老古樹頭〉，則以鉛筆速寫，

並施上淡彩，前者描繪的東門前街便是鄭世璠住家附近，他近距離描寫轟炸後的壁面，以及後方屹立不搖的洋樓。後者則可見畫面兩側的老樹幹包圍出被轟炸的殘存建物，老樹幹雖有受損，但殘餘的枝幹上樹葉仍然繁茂，代表生生不息的力量。

〈轟炸後的公會堂〉以鉛筆水彩描繪新竹公會堂側面景觀與受損的建築物。新竹公會堂在 1920 年落成，建築位於現今新竹市武昌街，這棟歷史建築現在作為國立新竹生活美學館營運使用。畫幅中，在公會堂左方拱廊建築前有一棵屹立不搖的枯樹，而畫幅的右方後景，則可見好幾棟轟炸受損的新舊建築物。畫家仔細描繪景物，並多染以綠色調，象徵復原重生的生命力。〈轟炸後的武德殿〉以油彩描繪現今武昌街商場一帶，畫中看來並沒有明顯被破壞的建築物，畫家運用快速簡潔的筆觸勾勒建物的輪廓，帶有一些速寫的味道，下筆的筆觸直率而迅速，運用較豐富的紅藍綠色調，也顯得比其他多少還是帶有荒涼感的速寫畫面更為明亮有生氣。鄭世璠這一系列描繪家鄉都市被轟炸過後的景觀畫作，雖然見到的是斷垣殘壁，速寫的粗疏率意線條也令人難以想像原先建築堅實的結構樣貌，但是畫家選擇再染上綠色系的淡彩，雖然不像先前他描繪家鄉街路的鮮豔明亮色調，但卻仍明顯地轉變了我們對廢墟往往經歷砲彈轟炸燃燒、被硝煙熏黑、黯淡而寂靜沉重的印象，家鄉的殘景在畫幅中彷彿輕輕地透出明亮生機，傳達出畫家希望在困頓的環境中，仍對未來懷抱希望。

戰爭與和平的夢

鄭世璠學畫之路上，同鄉的何德來一直是他學習的榜樣、敬佩的畫家。鄭世璠曾如此回憶道：

> 一九三二年，何德來自日本返竹後，重組為「新竹美術研究會」，何氏是新竹人到日本學畫的第一人，加上他以何家旺族的背景，推動地方美術，更開風氣

之先。可惜成立三年，原為運動健將的何氏卻因身體不適（因自少留日，有點水土不合），重回日本深造，致使新竹畫壇盛況不再，漸趨寂寞。

鄭世璠還曾記錄他對何德來多年的景仰，以及戰後幫忙何德來在臺灣舉辦個展的事務，他感性地描述當他站在何德來的作品前，如何感受到共振的心靈：

> 一九三四年十一月，何德來先生返回日本深造，數十位臺、日籍畫家分別提出作品在新竹公會堂舉辦盛大的「何德來送別展」，我滿懷欽慕的目睹這場盛會，在我這師範生心中，留下深刻的印象，他那種詩意盎然清秀又具哲思的作品風格，對我日後的創作是有很大的影響。一九五六年，何德來返鄉，在臺北中山堂舉行第一次個展，當時，我應邀協助個展事宜，他的作品很自然地引起了我深刻的共鳴，像表現人文情懷的「老人敲鐘」，寄託幻想的「冰塊」，都是十分傑出的佳作，深深地敲擊著我的心弦。

何德來原本出生於苗栗的貧農之家，在他 5 歲時，成為新竹大地主何宅五的養子，改名為何鏡章。他在 9 歲時前往東京就讀小學，畢業後返臺才又改回本名何德來。後來他考進臺中一中，並在就讀中學期間，開始嘗試畫油畫，期間也再度前往日本，卻意外遭逢關東大地震，也因緣際會結識了木邑謙二郎一家人。

這時在日本的何德來立志投考東京美術學校，所以到川端畫學校加強基礎訓練，終於在 1927 年考進夢寐以求的東京美術學校西洋畫科。同年他與新竹以南的畫家如廖繼春、陳澄波、顏水龍、張舜卿、范洪甲等人組成赤陽會，在他 1928 年返鄉於新竹公會堂舉辦畫展時，也不忘參與臺灣的美術團體活動，例如他參加七星畫壇的展出，並在他進入知名洋畫家和田英作畫室學習時，同年參與七星畫壇與赤陽洋畫會合併後的赤

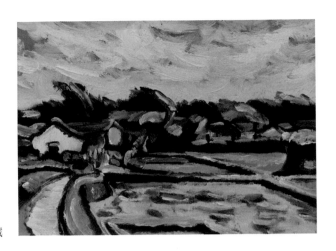

9 何德來
〈夏天風景（新竹赤土崎）〉
1933年 油彩木板
24.0×33.0公分 私人收藏

島社活動，並參加第一回展。何德來雖然較長時間待在日本，但是他不僅參加臺灣畫家組成的畫會展，也與許多臺灣畫家保持聯絡與互動，並以舉行展覽活動啟蒙家鄉的社會大眾，在他赴日學習成為專業畫家的歷程中，仍相當活躍於臺灣美術界。

1931年他與先前因為關東大地震而結緣的木邑謙二郎的長女、擅長演奏三弦琴的秀子結婚，成為琴瑟和鳴的佳偶。隔年何德來從東京美術學校西洋畫科畢業，不久偕同新婚妻子回臺，居住在新竹北門的老家。1933年初他號召在地畫友成立新竹美術研究會，直到1934年底因胃疾而返日治療，從此定居在東京。何德來雖然在家鄉生活的時間不算長，但他返鄉期間貢獻所學，開放個人畫室供人學習，義務指導初學者，並與李澤藩等畫友成立新竹美術研究會，還密集地舉辦展覽會，積極在新竹推動現代美術的創作與欣賞風氣，為當時處於草創期的新竹美術界，奠定下重要的文化基礎。

何德來居住新竹期間，除了推動畫會事務外，也創作不少取材家鄉主題的作品。如1933年〈夏天風景（新竹赤土崎）〉，描繪新竹市東區市郊一帶的赤土崎風景，也就是位於現今的博愛街與學府路一帶，當年這個區域正是屬於養父何宅五的家產。畫作中可見畫家使用黃、藍、綠、紅的色調，運用強烈而快速的大筆觸與線條，簡潔地表現前景水田與田埂、房屋、樹

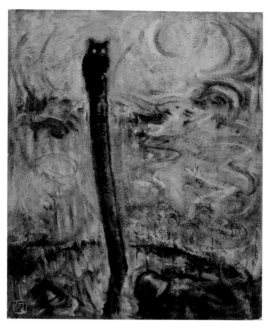

林與天空的雲彩，特別是強調背景樹林受到強烈陣風吹襲而一
致往左傾的景色，顯得生動有力。何德來或許為強調新竹有名
的九降風氣候特點，運用近似野獸派的風格描繪，表現新竹特
有的風土景觀。

　　何德來在東京美術學校畢業之前，曾參選日本官展，但因
提出作品尺寸不符合展覽規定而被取消資格，鎩羽而歸。他很
快就體認到藝術創作絕非只為了比賽，也拒絕藝術商品化，此
後在他一生中幾乎不曾再對外販售自己的作品。何德來的藝術
理念，所謂的創作，應該是更努力地為自己而畫，展現自由的
創作風格。而將自己奉獻給家鄉、推廣美術的兩年多後，1935
年何德來決定再次回到東京，從此東京成為他的第二故鄉。

　　畫家淡泊名利、追求人生自在，他決定走自己的創作之
路。1942 年何德來在新構造社會員改井德寬的介紹下，加入
這個日本的在野美術團體。五年後何德來以會員身份參加第
十九回新構造社，展出畫作〈月〉，從此以後他持續在新構造
社展出作品，甚至在戰後 1958 年起擔任該社的營運委員、兼

任作品審查委員，對新構造社貢獻甚多。

自中日開戰後，1941 年日本另外開闢了新的南洋戰場，針對美國發動戰爭。1940 年代的何德來由於治療胃疾時常出入醫院，加上物資缺乏，社會環境令他不安，因此這個時候他的創作並不多。由於戰爭末期日本也曾受到密集的空襲轟炸，戰爭陰影與死亡恐懼一直縈繞著何德來。二戰結束後他寫了數首〈終戰後風景〉短歌，描寫戰後所見的苦難與社會問題，令人感到鼻酸，在此引用陳千武的中文翻譯：

發出長吁嘆氣　嚇呆的聲音　在洗頭髮之間　連肥皂也被搶走
衰弱無理的　穿短浴衣的朋友真可笑　剛剛在澡堂裏　錢被盜走了
借一個妻的木屐穿去澡堂　如此不相對的木屐　誰也不會盜
晃晃的　從昏黑的屋簷下　內衣褲被吊盜走了　追也追不到
從洗手間的窗潛進屋裡　所有的衣服被盜去了兩次　我那位朋友
首先是收音機　被盜走隔三個月　勉強買來的五百圓木炭　也被盜了
叫妥希的野妓啊　為什麼要哭　要啊　要哭成像妳們那樣哭
甚麼都不怕　叫阿密的年輕小姐　來到鐵路旁　卻想回來停步了
從雙臂到肩膀　都有打過　philiopon 針的痕跡　那些年輕人
好可憐　把代用麵包拿出來　戰災孤兒就伸出細瘦的手
不能原諒的　人類的罪　燒盡了廣島和長崎的　兩顆原子炸彈
戰爭雖停息　可憐的同胞　卻永眠於異國的土地不回來
日日夜夜　在燒夷彈燃燒裏　來回的人們　能夠互相同情體諒
戰爭　終了的現在才可憐　鎖上牆圍籬笆　只為我利我利我慾
可憐啊　帶孩子自縊的人不斷　是戰爭終了的心衰弱

戰後何德來逐漸恢復創作能量，他在畫作中也會清晰地表現對戰爭的記憶與反省。1950 年何德來創作了一幅油畫〈終戰〉，描繪擺放了軍人頭盔的墓塚上，豎立著一支細長的木製墓碑，墓碑上寫著：「無名將兵之墓」。整幅畫作籠罩在灰、黑、赭、與白色調的雲煙繚繞中，而最令人不安的，是墓牌上端還停佇著一隻目光炯炯的貓頭鷹。這隻停在無名將兵墓碑上面目模糊

的貓頭鷹，是具有死亡象徵的貓頭鷹，神秘的梟類剪影，搭配紊亂筆觸、黯淡的背景，整體氛圍陰鬱而哀傷。這幅畫彷彿再現了前面引述的短歌內容，那永眠異地的軍人，在戰場上犧牲無法回家的軍人，畫家為他們感到同情與不捨，他以這幅怵目驚心的畫作，批判戰爭的無情與可怕。

在日本對外發動戰爭期間，何德來也免不了被軍方徵召的命運，在他一度被徵召入伍之前，一位日本友人贈送給他一把短刀，刀鞘上寫著「祈武運長久，贈何德來君」。幸運的是，何德來因體弱胃疾因素，躲過了上戰場送死的厄運。戰後，何德來以油彩仔細地畫了這把短刀，而且將刀鋒畫得十分鋒利，綠色刀袋、刀鞘與刀鋒交疊在桌面上，展現迫人的視覺張力，如果說這是友誼的紀念物，為什麼要畫得如此冷冽逼人呢？這時比較何德來畫的另一把刀，就可以立刻感覺到他透過刀鋒線條與刀面的筆觸、色調，傳達了兩種完全不同的情感。〈豆腐〉一畫中的菜刀，刀板造型圓潤，上頭流動著黃、藍、綠色筆觸相互調和出的暖色金屬反光，刀鋒的輪廓邊緣也是和刀面相溶輝映的藍綠色線。相較之下，何德來描繪日本短刀的刀面和刀鋒的顏色落差很大，刀面處畫出深深的金屬暗部，襯托出刀鋒的銳利亮部反光，而刀柄下的濃黑陰影，也為這把短刀帶來打上聚光燈般的戲劇性效果。

這一把銳利的短刀，在二戰時是很多日本軍人會隨身攜帶的刀，不同於用來殺敵的長刀，是士兵防身的一把貼身小刀。在古代，日本武士也常在最後關頭使用這種短刀切腹自殺表示盡忠，例如發動西南戰爭兵敗後切腹自盡的西鄉隆盛。在二戰期間，尤其太平洋戰爭末期，日本軍方甚至會批量訂製這種小刀，在上面題寫激勵報效國家的語句，發配贈送給要上戰場執行自殺攻擊的士兵，希望透過這把短刀激勵他們為天皇盡忠。曾有一位倖存的神風特攻隊員大館和夫撰寫回憶錄，提到當戰爭結束後，他回到東京的家中，就把作為神風特攻隊身分紀念

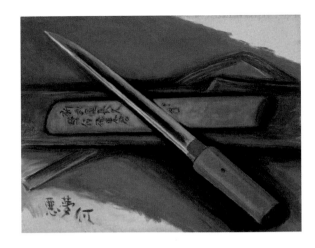

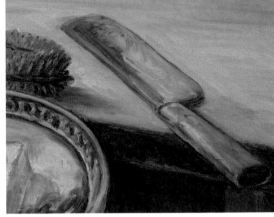

的短刀扔進了爐火裡。對何德來而言，被日本人贈送短刀，當下恐怕令他心情複雜。

這幅畫的左下角，何德來題上了畫名「惡夢」。對他而言，這場戰爭的記憶就是一場夢魘。這把刀，並不是什麼溫馨的友誼禮物與紀念品，而是戰爭帶來的恐怖記憶。簡短兩字，道出對二戰最真誠的感受。

何德來經歷二次大戰、終戰後的日本社會變遷，他也在短歌中表達對人類生存危機的呼籲：「人類啊！想一想地球的將來吧！戰爭、公害、人口過多。」1950 年代起，他在畫作中描繪隱喻人類社會困境的圖像，並想像和平願景的未來，例如〈人

滿為患的地球〉、〈今日仍在描繪和平之夢〉等作。這兩幅繪畫
同樣畫有七個人懸浮在空中的圖像，相較於〈人滿為患的地球〉
色調沈鬱與人物的扭曲痛苦表情，〈今日仍在描繪和平之夢〉
則充滿明亮、和平與喜悅的氛圍。和平仍是各行各業、各色各
樣的人類所共同追求的願景。

　　鄭世璠在終戰後描繪新竹居住地遭受轟炸後的建築景觀，
面對戰後等待重建復興的家鄉，他仍對眼前的廢墟抱持希望。
何德來則在日本東京用畫作控訴戰爭的殘忍與荒謬，反對戰
爭，並追求和平。不管身在何處，他們都拿起畫筆見證歷史，
留下畫作。而我們透過畫家的作品，理解戰爭的殘酷，記取歷
史的教訓。

第十章　戰爭記憶的塗改與復原

林玉山一件四曲屏風〈獻馬圖〉在他晚年首度公諸於世。2000 年他獲得行政院文化獎後，於國立歷史博物館舉行「林玉山教授創作展」，展出這件特別的屏風畫。〈獻馬圖〉描繪了兩匹馬和一個軍人裝扮的男性，畫面左半部的馬匹與軍夫畫風，屬於林玉山早年的東洋畫風格，棕色馬背上插有中華民國國旗；右半部則以近似白描畫法描繪馬匹形體，馬背上插的是日本國旗與太陽旗，畫幅右上角的木麻黃也以水墨淡彩畫成，屬於他晚年的筆墨風格。整體畫面在風格與圖像上有種不協調與矛盾感，其實這是畫家在不同時期三度修改其面貌的結果。

林玉山的〈獻馬圖〉創作於 1943 年，當時日本在南洋戰爭逐漸失利敗退，物資與人力匱乏，因此臺灣統治當局從民間徵

1　林玉山
〈獻馬圖〉　1943年
（1947改畫、1999年補畫）
屏風絹本膠彩（左二屏）與
紙本水墨（右二屏）
131.7×200.2 公分
高雄市立美術館收藏

調人力與馬匹等物資支援，當時不少臺灣人以軍夫名義被徵調至前線作為軍隊的雇工。有一天，十幾名軍夫牽著從民間徵調來的馬匹，馬背上綁著日本國旗與太陽旗，正是戰時在後方常見的「獻馬」活動，這樣的隊伍正在公路旁的木麻黃樹下休息。林玉山看到這樣的場景，心中頗有感觸，於是隨手速寫軍馬與軍夫模樣，回家後將寫生稿創作成四曲屏風的〈獻馬圖〉。

　　林玉山並未選擇描繪整個隊伍的全貌，而是挑選一位軍夫作為人物主角，搭配兩匹不同顏色的馬一起仔細觀察描繪。這種畫出全身側面馬匹搭配牽繩與人物的構圖，熟悉東方繪畫的觀眾，也許很快會想起宋代李公麟描繪國外進貢與臣子進獻馬匹的〈五馬圖〉。根據展覽紀錄，〈五馬圖〉曾出現在 1928 年的東京「唐宋元明名畫展覽會」展覽，1926 年前往東京川端畫學校學畫、愛看古畫展覽的青年林玉山，不知道是否有機會親炙畫作呢？無論如何，即使此後〈五馬圖〉便下落不明（曾傳言毀於二戰砲火，直到 2019 年才又驚人地完好無缺再現日本，進入東京國立博物館典藏），但是這件古畫對往後東亞世界表現人與馬關係圖像的影響，早已透過無數後輩畫家援用來創作、以及珂羅版印刷的複製畫，潛移默化地在日本東洋畫的創作世界裡被納入共享的文化資料庫，所以不一定必須親眼看過那件作品，才能畫出類似的構圖。而林玉山在這件屏風畫上，充分展現出一位優秀畫家如何有自覺地賦予作品連結新舊寓意，訴說過去、現在與未來時代意義的能力。

　　林玉山以橫向構圖描繪軍夫與馬匹側面站立姿勢，以線條勾勒身軀與敷彩方式，描寫穿著卡其色軍裝與棕色、白色的軍馬。軍夫頭戴軍帽，夾在兩馬之間站立，身上綁著行李、背著水壺、手拿外衣與行李，直視前方，眼神漠然，兩匹軍馬低頭等待，身上插著國旗旗幟，人與馬匹的姿態與神情皆相當寫實逼真。林玉山並非如戰爭宣傳畫般表現戰鬥昂揚的軍人，而是平實地描寫軍夫與徵召的軍馬整裝前行的樣貌，記錄了二戰下臺灣的時局風景。

2　林玉山
〈歸途〉　1944年
紙本設色　125.0×168.0公分
臺北市立美術館收藏

　　隨著日本前線戰況越演越烈，後方包括殖民地臺灣人民生活日漸困苦，大多數畫家已不能單靠純藝術創作維生，而必須兼營實用美術。林玉山育有多位子女，為了維持生活，他在戰爭期間為報紙雜誌與書籍繪製插畫補貼收入，1943年他任職生產工廠「嘉義醬油統治會社」，擔任總務工作，期間他還描繪工廠作業的情形刊登在報紙上。1944年第十回臺陽展招待展（邀請展），他提出〈歸途〉這件畫作參展，畫面描繪一位農婦牽著背負甘蔗尾的水牛從田裡返家的情景，與〈獻馬圖〉同樣是安排人物側面的迫近式構圖，水牛的描繪相當寫實自然。此題材來自他田園生活的經驗，也呼應時局獎勵生產勞動的氛圍。後來為了躲避空襲，林玉山全家疏散到畫友林東令（1905-2004）頂六鄉間的家，1945年日本無條件投降，臺灣終於脫離日本殖民地的身份，迎來「光復」的日子，林玉山也回到嘉義市的家。

　　終戰後，臺灣人民無不歡欣鼓舞迎接國民黨政府，並對臺灣前途充滿期待。林玉山曾因此短暫加入國民黨，任職嘉義市黨部擔任文宣的美術部門工作，負責標語壁報的製作。不過因工作繁忙又與志趣不合，因此隔年轉入教育界工作，擔任嘉義市立中學美術教員。第一屆省展開辦時，他也受聘為國畫部審

查員。

由於接收臺灣的行政長官公署陳儀（1883-1950）集行政、立法、司法權力於一身，如同日治時期的總督，擁有很大的權力，甚至還有過之而無不及。由於許多政策的施政不當與貪污腐敗，加上通貨膨脹的民不聊生，以及族群間的文化差異與隔閡，臺灣人才不受重用等等因素，導致臺灣人民與統治者衝突一觸即發。1947 年 2 月 27 日，因警察取締販賣私煙婦人時誤傷了路人，引發二二八事件，導致本省與外省族群的對立衝突，這把積怨已久的反抗之火延燒全臺，當然連嘉義也不例外。二二八事件及其後續的軍隊鎮壓、清鄉搜捕，使得全臺草木皆兵，不少臺灣菁英好意出面作為官民溝通的代表，卻無辜受牽連而慘烈犧牲、或者失蹤，其中就包括了畫家陳澄波。

陳澄波在戰後原本對新政府充滿期待，在美術創作之外，他也以行動展現服務社會的抱負。他不僅參加歡迎國民政府的籌備會，也加入三民主義青年團，並成為國民黨黨員，1946年他當選嘉義市參議員正式從政。陳澄波在第一屆省展擔任西畫部審查員，便提出了反映他滿心期許的〈慶祝日〉一作參展。畫中在藍天白雲、陽光照射下，嘉義警察局屋頂上中華民國國旗迎風飄揚，旁邊三人高舉國旗歡呼，街上民眾也人手一旗，撐傘行走或駐足交談，路邊攤販共襄盛舉，顯得十分熱鬧愉快。這些天真、歡欣的人群，反映出臺灣對回歸中國的興奮感，也是畫家心境的呈現。

二二八事件爆發後，嘉義地區的衝突十分激烈，國府軍隊遭民兵圍困在水上機場，嘉義市的「二二八處理委員會」接受和談要求，3 月 11 日推派代表前往水上機場與國軍協商。陳澄波由於戰前在「祖國」任教美術學校多年的經驗，因此通「國語」又身負多項職責而被推派為代表之一。不料這十幾位代表遭官方及軍隊報復，被綑綁拘捕。最後陳澄波等四人未經審判，3 月 25 日被綁赴嘉義火車站前，槍斃示眾。這位懷有熱

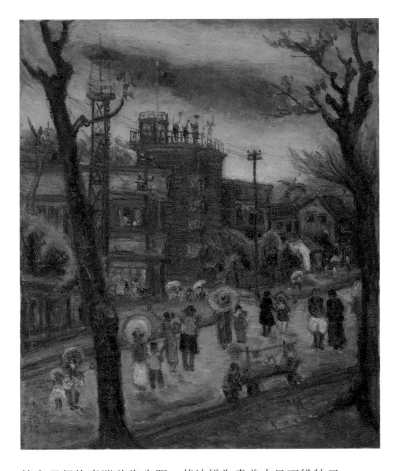

3　陳澄波
〈慶祝日〉　1946年
畫布油彩　72.5×60.5 公分
私人收藏　陳澄波文化基金會
提供

情與理想的臺灣美術先驅，就這樣為嘉義市民而犧牲了。

　　林玉山與陳澄波亦師亦友，又有姻戚的關係，因此陳澄波
之死，對林玉山衝擊相當大，想必令他錯愕與心痛。2000 年
國立歷史博物館舉辦「林玉山教授創作展」及 2001 年高雄市立
美術館舉辦「捐贈研究展—林玉山『獻馬圖』」，前者圖錄上對〈獻
馬圖〉的說明寫著：

　　　五十多年前，正值日本佔領臺灣末期，由於物資缺
　　乏，日本政府從民間徵調馬匹等物資，林玉山在路上
　　看到這個情景，隨手速寫下來，回家後創作成四屏聯
　　作「獻馬圖」。二二八事件發生後，到處風聲鶴唳，
　　動輒搜查，正好帶著學生到外地寫生的林玉山，因為

交通中斷，走了幾小時的路才回到嘉義，他想起家裡
放著一幅畫著日本國旗的〈獻馬圖〉，林玉山擔心被
搜查出來，趕緊將畫中的國旗改為中華民國國旗。

2003 年林玉山接受國立歷史博館館員高以璇等人訪談時，
他對這件特殊的作品回憶道：

> 這是軍夫在獻馬。本來這一半是畫日本旗啊！中國
> 兵進來的時候，很兇哦！看到什麼都拿，吃的也好、
> 雞也好，不管你什麼，隨便抓人，連我們居住的日本
> 宿舍的榻榻米裡面他們也不放過，每樣都看！那時候
> 就怕他們看到圖上畫有日本旗，被他們說是日本思想
> 或什麼的，就有得受了，才臨時改塗成國旗。這張畫
> 後來蛀掉了一邊，56 年後，我打開才知道完了，爛了
> 一半，剩一半，一半再重新裱褙。1999 年補畫的時候，
> 我才又改回日本旗。

林玉山在二二八事件後，為避免招來殺身之禍，把〈獻馬圖〉
中的日本國旗圖改為中華民國國旗。戰後在行政長官公署實施
「去日本化」與「再中國化」的政策下，有關象徵日本的圖像或
是紀年的塗改是常見的現象，尤其在二二八事件之後甚至步入
戒嚴時期更是如此。因此林玉山改畫的做法並非特例，先前提
到的蔡雲巖〈我的日子（男孩節）〉（第六章圖 4），畫上也可見
到畫家將模型飛機機翼上的日之丸改為國民黨黨徽，並將畫作
左下角原本寫著昭和 18 年的紀年落款，改成「民國三十二年秋
雲巖作」。

陳澄波次女陳碧女（1924-1995）於戰前入選第六回府展畫
作，在戰後也可見她在畫上添加了中華民國國旗。陳碧女從小
具繪畫天分，陳澄波特別培育她往繪畫創作之路發展，陳碧
女果然不負期待，1943 年以〈望山〉（山を望む）入選第六回府
展。1947 年陳澄波遇難後，她為了擔負家計而從此封筆，不
再創作。這件〈望山〉，描寫從高處俯瞰三合院的家屋，畫面

4 陳碧女
〈望山〉 1943年
第六回府展

取自《第六回府展圖錄》，1944

5 陳碧女
〈望山〉 1943年
畫布油彩 70.5×59.5 公分
私人收藏 陳澄波文化基金會
提供

　　邊緣有屋頂與樹木包圍成的洞口，觀者好像正透過這個自然的
框圍，窺視畫中家屋與居民，也一眼穿過後方的山坡，眺望遠
山。從赭、綠、黃搭配的溫暖色調、活潑有力的運筆，可以看
出陳碧女受到陳澄波畫風的影響，當時藝評人士對這位畫二代
也充滿期許。然而這件作品為什麼要在中央合院式建築的門牆

上加了中華民國國旗？極有可能是她在父親遇難後，為了避禍而添加上去的。

　　讓我們再次回到主角〈獻馬圖〉。林玉山是在何時發現屏風畫的右半部被蟲蛀毀壞而決定重畫，但又決定不全部重畫，特意保留左半部的呢？一說是在他 1950 年北上之前的嘉義時期，一說則是在 1999 年捐贈高美館之前的這個時間點。無論如何，林玉山決定憑藉記憶將右半部畫面恢復成最初作畫的原貌，並在畫上題寫說明，如今畫面上的日本國旗已不再是會帶給他困擾的禁忌。對畫作的塗改和改作，甚至直接在畫上說明歷來變更留下紀錄，這些舉動其實都與戰後臺灣的政治變遷有關。1987 年政府宣布解嚴，朝向臺灣自由發展邁向了重要一步，後續在 1990 年代在野黨號召政治社會運動的壓力下，國民黨政府陸續進行廢止「動員戡亂時期臨時條款」、國民大會全面改選、總統民選等改革。對於日本統治時期的歷史，學者紛紛投入研究的行列，特別是關於日治末期戰爭動員體系的研究，以及戰爭對文藝方面的影響等等。1995 至 1997 年筆者針對日治末期臺灣美術發展，從戰爭與美術的觀點進行碩士論文研究，曾經拜訪林玉山本人，請教他關於戰爭期間的美術團體或畫家活動，畫家知無不言、言無不盡，不過當時他並未特別提及〈獻馬圖〉這件作品。或許當言論逐漸自由的時代環境來臨，加上陸陸續續年輕學子造訪請益，讓他再次回顧起過往的創作記憶，也開始對自己過去的作品展開整理、修補。

　　林玉山〈獻馬圖〉在解嚴後的民主自由年代，不用再擔驚受怕會動輒得咎，為了銘記過去這段歷史，屏風左二曲的畫面，保留的是當年為躲避二二八災難波及而改塗的國旗狀態，右邊畫面則恢復日本旗的原作面貌。他在畫面右下方題款：

　　獻馬圖原作已遭虫蝕　僅存其半　今追憶往事　稍
　作補筆　略復其舊觀　此乃余五十六年前之作　己卯
　秋修後又題　桃城人林玉山

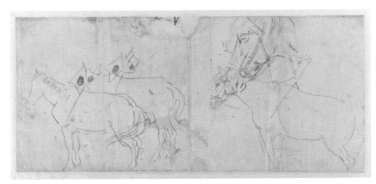

畫家透過題字，簡要地說明這件作品的修改緣由。

　　從〈獻馬圖〉中，我們看到林玉山在不同時期改畫與補筆
復原的痕跡，青天白日滿地紅旗與太陽旗並置，既呈現了日本
跟中華民國統治的象徵元素，也可觀察出畫家從早期到晚年的
畫風變化。林玉山考量作品本身經歷的轉折歷史也是作品形成
的一部分，所以決定一半修復還原日本國旗，一半保留戰後因
歷史因素修改過的中華民國國旗。兩半的畫風技術也刻意有所
交錯，背負日本旗白馬的一半是傳統水墨，中華民國旗棕色
馬的一半是東洋畫（膠彩畫）畫風，所謂的畫面不協調的違和
感，除了符號與風格象徵的交錯，也令人觸發了臺灣人置身複
雜歷史處境的聯想。這的確是一件反映臺灣歷史變遷、深具意
義的作品。臺灣在 1940 到 1950 年代，從戰爭、戰敗、回歸，
走向戒嚴，〈獻馬圖〉的創作與改造過程，其實並非孤例，而
是許多藝術家共同面臨艱難時代處境時，也希望努力存活下去
的縮影。這件二戰末期創作的作品，雖然經過林玉山在戰後塗

改，但我們也慶幸在他有生之年，可以還原戰爭時代創作的記憶，公開訴說改畫的動機與過程。而這件屏風畫在戰後至 90 年代經過修改的過程，宛如臺灣歷史變遷的視覺證物。如今，當這件作品的修改過程及各時期狀態的全貌，能夠真實地、坦然地為人所知與討論，也代表了臺灣從威權專制真正轉變為民主自由了。畫家已遠，但他留下的這幅藝術作品，如此映射出了他心中臺灣的過去、當下與未來的訊息。

後　記

　　這本書改寫自我在 1997 年完成的臺大藝術史研究所碩士論文《戰爭與美術：日治末期臺灣的美術活動與繪畫風格》，這篇論文主要研究 1937 至 1945 年的戰爭期間，關於臺灣美術活動因應日本對外戰爭而產生的變化，以及畫家創作回應時局的作品特色。經過 27 年後受到衛城出版的邀稿，讓我有機會把碩論寫成適合一般讀者閱讀的書籍，感到一則以喜、一則以憂，喜的是可以對當年的論文進行更新，補上新材料與新觀點，憂的是如何寫成一本深入淺出、引導讀者認識臺灣美術的讀物。為了考量讀者容易閱讀的方式，因此捨棄論文中美術活動如何因應時局發展的史料性分析，改成聚焦在畫家回應時局的創作上，按照主題區分，介紹作品產生的時空背景、分析作品特色與意義。

　　隨著重讀論文及改寫的過程，當年接觸的人事物也在腦海中一一浮現。記得 1994 年研二時選修顏娟英老師首次開設的臺灣近代美術史課程，課堂中閱讀美術史料的親切感、訪談前輩畫家的有趣經驗，讓我毅然決定以臺灣美術史作為主修，並選擇前人尚未展開研究的戰爭時期美術作為論文題目。那一年我抽到臺大研一女生宿舍，接替歷史學系研究所畢業的柳書琴正要搬離的房間，熱心健談的學姊得知我將要研究的時代後，立刻贈送我剛出爐的碩論《戰爭與文壇：日據末期臺灣的文學活動 (1937-1945)》，在仔細閱讀這本論文後，對我形成碩論的問題意識與架構具有很大的啟發性。現在回想起來，其實在 1990 年代有一股戰爭研究熱潮，好幾本論文都以臺灣戰爭時期為研究主題。

　　1996 年春天在指導教授顏老師的鼓勵與鞭策下，我與學

友王淑津結伴前往日本進行為期兩星期的田野調查，暫時離開臺灣首次民選總統的熱烈政治氛圍中，投入個人的研究之旅。日本研究調查行程在陳藻香老師等人的翻譯協助下，訪談作家西川滿、北原政吉、畫家鹽月桃甫學生與鹽月的後代，對於他們陳述過往在臺灣生活的回憶，都令人留下難忘的印象。此行還拜會東京藝術大學佐藤道信老師，佐藤老師特地安排近代日本美術的研究生與我們進行餐會交流，我與研究日本戰爭畫的河田明久交換研究心得，並獲贈他們搜集的戰爭美術的資料影本，這對於剛起步研究的我來說，不僅打開研究視野的刺激，也見識到日本集體研究推進學術的能量，直到今天仍充滿感謝。如今日本美術史學界對戰爭與美術議題的討論蓬勃，不再視為禁忌，包括策展與出版圖錄、舉行研討會、年表及史料編輯出版、議題式研究，以及個別從軍畫家經驗及畫作的研究等等，河田先生更是此研究領域的翹楚。那一年九月，《雄獅美術》月刊舉辦「何謂臺灣？近代臺灣美術與文化認同」研討會，為停刊號劃下完美的句點，我在顏老師的推薦下也發表一篇論文〈戰爭與美術——以在臺日人的表現為例〉，公開初步研究的成果。

對出生在戰後二十年的我來說，為了研究二戰下的美術主題，我除了研讀當時的報章雜誌史料、解讀作品進行理性的歷史分析之外，訪談前輩畫家在當時的生活與創作也是相當重要的研究工作，其中畫家林玉山、鄭世璠接受我多次的訪談並提供資料，我由衷感謝。此外，由於個人也想試圖感受那是什麼樣的時代經驗，於是透過讀回憶錄、看紀錄片與戰爭影片等方式希望體會那個時代，也曾特地與父母聊起他們那一代處於戰爭時期的童年經驗。生長於苗栗後龍山上的父親，印象中並沒有多說什麼，記得他說兄長被徵召到南洋當過兵。而出身嘉義水上的母親，當時就讀幼稚園的她，一遇到空襲警報就立刻找路旁水溝趴下不動，母親還說，在躲空襲的防空洞中因為害怕，一位阿嬤就教她唸起《白衣大士神咒》，祈求觀世音菩薩的保佑，這神咒讓她終生難忘。我以前非常訝異母親能用極快

速度的臺語唸此神咒，原來這是來自童年躲空襲的經驗啊！

1997 年 7 月我順利通過碩士論文口試，口試委員周婉窈老師、石守謙老師與指導教授顏老師，都提出許多犀利的問題與寶貴的建議，讓我獲益良多，實在非常感謝。不過因為自覺寫得不好，只印出規定繳交給學校的紙本論文，就匆匆畢業，打算等修改後致贈給幫助我完成論文的善知識。然而隨著進入中央研究院歷史語言研究所擔任顏老師的計劃助理，協助編纂臺灣近代美術年表及美術文獻的翻譯出版工作，期間還接下臺灣省立美術館倪再沁館長規劃的《臺灣美術評論全集》系列套書計畫，從藝評與戰爭角度研究吳天賞與陳春德。接著考進臺大藝術史研究所博士班，然後改變關注的主題開始專心研究臺灣近代水墨畫。於是這本碩論未曾再修訂，也錯失致贈論文的感謝機會，每次想起就覺得是心中未完成的缺憾。

在這二十多年間，我還是深幸這本碩論受到不少論文的引用，個別畫家研究如陳澄波、張李德和也受到研究者的引用與對話，不過整體而言，對此戰爭與美術的議題，關心者仍舊很少，學術研究進展並不多，這可能是這本書還有出版價值的原因吧！衷心期待透過本書的出版，能夠引起讀者思考此議題，並對這段臺灣美術史能有進一步認識與理解。

這本書在撰寫的過程，與 1996 年同樣正值 2024 年總統大選，對岸的戰爭威脅從未改變過，這不禁讓我聯想當代藝術家是否會在戰爭處境下創作回應戰爭的議題？這次的改寫出版，要謝謝衛城出版前總編輯張惠菁的邀請；也要感謝責任編輯余玉琦的協助，她與我有相同的藝術史背景，她的思考提問與有趣的想像，是我這段期間的最佳討論對象，而且作為一位專業編輯，幫助本書更具可讀性。最後感謝家人一直以來的支持和鼓勵，也謝謝自己即使生活過得很艱辛，也沒有轉換跑道放棄臺灣美術史研究，我會繼續努力前進。

致　謝

感謝以下各機關單位與個人，對作者撰寫與出版本書的協助。

東京國立近代美術館、高雄市立美術館、國立臺灣美術館、臺北市立美術館、臺南市美術館、李石樵美術館黃明政、李澤藩美術館李以仁、林之助紀念館、林之助膠彩基金會、淡江中學校史館、陳澄波文化基金會、王淑津、江秋瑩、何銓選、李宗哲、李延年、阿王桂、周婉窈、林育淳、林柏亭、林敬忠、邱函妮、洪秀美、陳文恬、陳秋菊、陳譽仁、劉容安、鄭安宏、蕭成家、顏娟英

（名單按公私立單位、個人之首字筆畫排序）

重要參考文獻

序　章　戰爭畫狂潮

田中日佐夫，〈戰争と繪画〉，《朝日美術館　テーマ編Ⅰ　戰争と繪画》，東京都：朝日新聞社，1995，頁 75-93

立石鐵臣；莊伯和譯，〈回憶臺灣諸畫友〉，《雄獅美術》，111 期（1980 年 5 月），頁 112-119

河田明久編集，《日本美術全集18：戰争と美術　戰前・戰中》，東京都：小學館，2015

金關丈夫、竹村猛、立石鐵臣、桑田喜好、田上忠之，〈臺展を座談會語る〉，《臺灣公論》7 卷 11 號（1942 年 11 月），頁 97-106；顏娟英譯，〈第五回府展座談會〉，《風景心境：臺灣近代美術文獻導讀》，臺北：雄獅圖書，2001，頁 286-295

針生一郎等編，《戰争と美術 1937-1945》，東京都：國書刊行會，2007

陸軍美術協會編纂，《聖戰美術》，東京：陸軍美術協會，1939

創元美術協會編，《臺灣聖戰美術》，臺北：臺灣聖戰美術刊行會，1942

飯田實雄，〈臺灣聖戰美術展に就て〉，《臺灣日日新報》1941 年 9 月 11 日 4 版；黃琪惠譯，〈臺灣聖戰美術展〉，《風景心境：臺灣近代美術文獻導讀》，頁 363-364

飯野正仁編，《戰時下日本美術年表》，東京：藝華書院，2013

楊佐三郎文；郭雪湖繪，〈南支畫行〉，《興南新聞》1943 年 8 月 16 日 4 版

美術出版社，《美術手帖：繪画と戰争特集》9 月號（2015 年 8 月）

Ikeda, Asato. *The Politics of Painting: Fascism and Japanese Art during the Second World War*. University of Hawaii Press, 2018

第一章　從軍畫家與戰爭畫

小早川篤四郎，〈戰火の上海へ（上）（中）（下）〉，《臺灣日日新報》1937 年 9 月 29 日、9 月 30 日、10 月 1 日 4 版

王白淵，〈府展雜感〉，《臺灣文學》4 卷 1 號（1943 年 11 月），頁 10-18；陳才崑譯，〈第六回府展雜感—藝術的創造力〉，《風景心境：臺灣近代美術文獻導讀》，頁 296-307

石原紫山，〈"タルラツクの避難民"に就いて〉，《臺灣美術》2 號（1943 年 12 月），頁 16

林育淳，〈范洪甲先生訪談錄〉，《范洪甲九十回顧展》，臺北：臺北市美術館，1995，頁 9-15

北澤憲昭、森仁史、佐藤道信編，《美術の日本近現代史——制度·言說·造型》，東京：株式會社東京美術，2014，頁 441-525

秋山春水，〈江南の戰線をゆく〉，《臺灣日日新報》1938 年 4 月 20 日 6 版、4 月 26 日 6 版、5 月 9 日 6 版、5 月 10 日 10 版、5 月 19 日 3 版

望月春江，〈府展の東洋畫〉，《臺灣美術》2 號（1943 年 12 月），頁 30-35

第二章　送行，出征的風景

〈皇軍への協力面を如實に表現したい義勇隊員の敢鬪を畫く鶴田吾郎畫伯語る〉，《臺灣日日新報》1943 年 5 月 31 日 3 版

王鴻濬，〈高砂義勇隊從軍與作戰派遣：以高砂義勇隊遺族文化協會資料分析〉，《臺灣原住民研究論叢》，33 期（2023 年 6 月），頁 75-100

寺田近雄；廖為智譯，《日本軍隊用語集》，臺北：麥田出版，1999

中村孝志；許賢瑤譯，〈日本的「高砂族」統治：從霧社事件到高砂義勇隊〉，《臺灣風物》42 卷 4 期（1992 年 12 月），頁 47-57

土橋和典，《忠烈拔群・台湾高砂義勇兵》，東京：戰誌刊行會，1994

李淑珠，《表現出時代的 something：陳澄波繪畫考》，臺北：典藏藝術家庭，2012

周婉窈，〈日本在臺軍事動員與臺灣人的海外參戰經驗　一九三七～一九四五〉，《臺灣史研究》1995 年 6 月，頁 85-126

國立歷史博物館編輯委員會編，《藝鄉情真：李澤藩逝世十週年畫集》，臺北：國立歷史博物館，1999

陳思嘉，《李澤藩》，新竹：新竹市文化局，2023

黃琪惠，〈再現與改造歷史：1935 年博覽會中的「臺灣歷史畫」〉，《國立臺灣大學美術史研究集刊》20 期（2006 年 3 月），頁 109-178

黃琪惠，《西畫家翁崑德（1915-1995）生平與繪畫之研究》，臺南市美術館研究計畫案期末報告書，2022 年 11 月 30 日

第三章　虛構的純情愛國少女

〈"渡洋爆擊行"を武官府に獻納鹽月桃甫畫伯快心の作〉，《臺灣日日新報》1940 年 9 月 29 日 7 版

〈佳話のサヨンの鐘帝都畫壇の語り草聖戰美術展會場に異彩〉，《臺灣日日新報》1941 年 7 月 24 日 3 版

王淑津，《南國・虹霓・鹽月桃甫》，臺北：文化建設委員會，2009

立石鐵臣，〈府展記〉，《臺灣時報》1942 年 11 月，頁 122-127；顏娟英譯，〈第五回府展記〉，《風景心境：臺灣近代美術文獻導讀》，頁 281-285

周婉窈，〈「莎勇之鐘」的故事及其周邊波瀾〉，《海行兮的年代：日本殖民統治末期臺灣史論集》，臺北：允晨文化出版，2002，頁 13-31

謝世英，〈集體記憶、文化認同與歷史建構：鹽月桃甫作品〈莎勇〉與〈母〉〉，《現代美術學報》30 期（2015 年 11 月），頁 191-214

鍾堅，《臺灣航空決戰》，臺北：麥田出版，1996

鷗汀生、岡山蕙三，〈府展漫評（一）～（五）〉，《臺灣日日新報》1938 年 10 月 24 日 3 版、25 日 6 版、27-29 日 3 版；顏娟英譯，〈第一回府展漫評〉，《風景心境：臺灣近代美術文獻導讀》，頁 261-269

鹽月桃甫，〈サヨンの鐘〉，《南方美術》1 卷 1 號（1941 年 8 月），頁 21-23

鹽月桃甫，〈臺灣官展第一回展の出發〉，《臺灣時報》1938 年 11 月

第四章　宣揚武士精神

入江曉風（文太郎），《西鄉南洲翁基隆蘇澳を偵察し 嘉永四年南方澳に子孫を遺せる物語》，基隆：入江曉風，1935

中村孝志；許賢瑤譯，〈圍繞臺灣的日蘭關係—濱田彌兵衛的荷蘭人攻擊〉，《臺灣風物》46 卷 2 期（1996 年 6 月），頁 15-34

岡倉天心，〈「國華」發刊ノ辭〉，《岡倉天心全集・第三卷》，東京：平凡社，1980，頁 45

林正芳，〈傳說與歷史：《西鄉南洲翁基隆蘇澳を偵察し—嘉永四年南方澳に子孫を遺せる物語》一書的考證〉，《南方澳漁港百週年國際學術研討會專輯》，宜蘭縣：宜蘭縣立蘭陽博物館，2021，頁 201-216

林玉山、林林之助、李石樵、陳春德、蒲添生，〈臺陽展合評〉，《興南新聞》1943 年 4 月 30 日 4 版

宮田彌太朗，〈第四回臺灣總督府美術展覽會評：東洋畫寸感〉，《臺灣教育》473 號（1941 年 12 月），頁 75-76

塩谷純，〈菊池容齋と歷史畫〉，《國華》1183 號（1994 年 6 月），頁 7-22

蕭啟村，〈戰時（1937-1945）臺灣總督府臨時情報部的文藝宣傳工作：以歷史事件「濱田彌兵衛」為例〉，《戲劇學刊》38 期（2003 年 7 月），頁 7-34

謝里法，〈林玉山的回憶〉，《雄獅美術》100 期（1979 年 6 月），頁 53-63

第五章　埋藏在時局畫裡的動物隱喻

王白淵，〈府展雜感〉，《臺灣文學》4 卷 1 號（1943 年 11 月），頁 10-18；陳才崑譯，〈第六回府展雜感—藝術的創造力〉，《風景心境：臺灣近代美術文獻導讀》，頁 296-307

吳景欣，《融會・至真・蔡雲巖》，臺中：國立臺灣美術館，2018

板倉聖哲，〈画鷹の系譜—東アジアの視点から〉，《花鳥画——中国・韓国と日本——》（奈良：奈良県立美術館、読売新聞大阪本社，2010），頁 20–26

高以璇、胡懿勳主訪編撰，《林玉山：師法自然》，臺北：國立歷史博物館，2004

創元美術協會編，《臺灣聖戰美術》，臺北：臺灣聖戰美術刊行會，1942

鈴木怜子著、邱慎譯，《南風如歌：一位日本阿嬤的臺灣鄉愁》，臺北：蔚藍文化出版，2014

鄭麗榕，〈戰爭與動物：臺北圓山動物園的社會文化史〉，《師大臺灣史學報》7 期（2014 年 12 月），頁 77-112

蔡雲巖，〈近代東洋畫の考察〉，《臺灣遞信協會雜誌》211 期（1939 年 10 月），頁 108-110；顏娟英譯，〈近代東洋畫的考察〉，《風景心境：臺灣近代美術文獻導讀》，臺北市：雄獅圖書，2001，頁 540-541

賴明珠，《靈動・淬煉・呂鐵州》，臺中市：臺灣美術館，2013

第六章　時局下的親子圖像

〈新文展入選の榮冠を得た院田君臺展にも四回續けて入選〉，《臺灣日日新報》1936 年 10 月 20 日 11 版

王白淵，〈府展雜感〉，《臺灣文學》4 卷 1 期（1943 年 11 月），頁 10-18；陳才崑譯，〈第六回府展雜感—藝術的創造力〉，《風景心境：臺灣近代美術文獻導讀》，頁 296-307

何素花，〈日治時期《臺灣婦人界》雜誌之「家政報國」理念〉，《興大歷史學報》33 期（2019 年 12 月），頁 1-36

吳天賞、李石樵對談，〈府展の作品と美術界〉，《新竹州時報》79 號（1943年 12 月），頁 50-53；顏娟英譯，〈第六回府展作品與美術界〉，《風景心境：臺灣近代美術文獻導讀》，頁 308-310

吳景欣，《融會・至真・蔡雲巖》，臺中：國立臺灣美術館，2018

林林之助，〈"好日"制作感想〉，《臺灣美術》2 號（1943 年 12 月），頁 14

金關丈夫、竹村猛、立石鐵臣、桑田喜好、田上忠之，〈臺展を座談會語る〉，《臺灣公論》1942 年 11 月，頁 97-106；顏娟英譯，〈第五回府展座談會〉，《風景心境：臺灣近代美術文獻導讀》，頁 286-295

洪郁如；吳佩珍、吳亦昕譯，《近代臺灣女性史：日治時期新女性的誕生》，臺北：國立臺灣大學出版中心，2017

洪韶圻，〈論府展時期（1938-1943）羅山女史張李德和（1893-1972）的「繪畫成就」〉，新北：國立臺北藝術大學美術學系碩士論文，2017

望月春江，〈府展の東洋畫〉，《臺灣美術》2 號（1943 年 12 月），頁 30-35

廖瑾瑗，《膠彩‧雅韻‧林之助》，臺北：雄獅圖書，2003

鷗汀生、岡山蕙三，〈府展漫評（一）～（五）〉，《臺灣日日新報》1938 年 10 月 24 日 3 版、25 日 6 版、27-29 日 3 版；顏娟英譯，〈第一回府展漫評〉，《風景心境：臺灣近代美術文獻導讀》，頁 261-269

鹽月桃甫，〈臺灣官展第一回展の出發〉，《臺灣時報》1938 年 11 月

第七章　學校強化武道勞動訓練

中村敬輝，〈回顧十年〉，《淡水學園叢書：創立滿三週年紀念歌文集》，臺北州：淡水學園，1941，頁 45-51

王白淵，〈府展雜感〉，《臺灣文學》4 卷 1 期（1943 年 11 月），頁 10-18；陳才崑譯，〈第六回府展雜感─藝術的創造力〉，《風景心境：臺灣近代美術文獻導讀》，頁 296-307

立石鐵臣，〈第六回臺灣美術展覺書〉，《臺灣時報》1943 年 11 月，頁 69-76

施慧明，《嫋嫋‧清音‧陳敬輝》，臺中：國立臺灣美術館，2019

馬偕（George Leslie Mackay）；王榮昌譯，《馬偕日記 1871-1901》，臺北：玉山社，2012

張子隆總策畫，《淡水藝文中心雙週年特展：陳敬輝》，臺北縣：淡水鎮公所，1995

陳文舉，《皇紀二千六百一年私立淡水中學校第二回卒業記念寫真帖》，淡水街：成真寫真館，1941

游閏雅，〈近代日本畫在淡水的發展、傳承與風土詮釋：以畫家木下靜涯、陳敬輝為探討中心〉，臺北：國立臺灣師範大學藝術史研究所碩士論文，2021

曾郁晴，〈日治時期臺灣武道教育的傳承〉，臺北：國立臺灣師範大學歷史學系碩士論文，2015

駒込武；蘇碩斌、許佩賢、林詩庭譯，《「臺灣人的學校」之夢：從世界史的視角看日本的臺灣殖民統治》，臺北：臺大出版中心，2019

蘇文魁、王朝義，《八角塔下：淡江中學校史》，新北：新北市私立淡江高級中學，2022

公益財團法人全日本弓道聯盟：
https://www.kyudo.jp/howto/terminology.html　2024年1月10日瀏覽

第八章　空襲下避難的日常

〈文展に入選李石樵氏の閑日と陳氏進さんの香蘭〉，《興南新聞》1942 年 11 月 5 日 2 版

〈本社主催談臺灣的文化前途〉，《新新》7 期（1946 年 10 月），覆刻版：臺北：傳文文化出版，1995，頁 4-8

江文瑜，《山地門之女：臺灣第一位女畫家陳進和她的女弟子》，臺北：聯合文學，2001

國立歷史博物館編輯委員會編輯，《悠閒靜思：陳進仕女之美》，臺北：國立歷史博物館，2003

黃琪惠，《陳進》，新竹市：新竹市文化局，2023

黃琪惠、陳文恬，《手完成的話：時局下的李石樵人物畫》，臺北：財團法人二二八事件紀念基金會，2022

楊佐三郎、張文環、李石樵、林林之助、呂赫若、黃得時、吳天賞、大島克衛，〈臺陽展を中心に戦争と美術を語る（座談）〉，《臺灣美術》，4、5 合併號（1945年3月），頁 15-23；黃琪惠譯，〈臺陽展為中心談戰爭與美術（座談）〉，《風景心境：臺灣近代美術文獻導讀》，頁 344-351

謝世英採訪執筆，〈陳進訪談錄〉，《悠閒靜思：論陳進藝術文集》，臺北：國立歷史博物館，1997

第九章　終戰後的省思

大谷渡；陳凱雯譯，《太陽旗下的青春物語：活在日本時代的臺灣人》，新北：遠足文化，2017

王淑津、柯輝煌，《何德來》，新竹：新竹市文化局，2023

何德來；陳千武譯，《我的路：何德來詩歌集》，臺北：國立歷史博物館，2001

徐婉禎，《鄭世璠》，新竹：新竹市文化局，2023

國立歷史博物館編輯委員會編，《異鄉與故鄉的對話：旅日臺灣前輩畫家何德來》，臺北：國立歷史博物館，2001

張瓊慧，《遊筆‧人生‧鄭世璠》，臺中：國立臺灣美術館，2012

臺北市立美術館，《現代美術：何德來專號》209 期（2023 年 8 月）

臺北市立美術館，《吾之道續篇：何德來詩歌選》，臺北：臺北市立美術館，2023

廖春鈴、林宣君、馮達威編，《吾之道：何德來回顧展》，臺北：臺北市立美術館，2023

臺灣省立美術館編輯委員會編，《鄭世璠油畫回顧展》，臺中：臺灣省立美術館，1995

鄭世璠，《星帆漫筆集》，新竹市：新竹市立文化中心，1995

蕭亦芝、彭若涵、黃琪惠，《融匯與傳承：清領到日治時期新竹美術史》，新竹：新竹市文化局，2020

第十章　戰爭記憶的塗改與復原

林佳禾，《林玉山「獻馬圖」捐贈研究展》，高雄市：高雄市立美術館，2001

邱函妮，〈折翼的畫魂—青年陳澄波的夢與理想〉，《陳澄波全集第六卷‧個人史料（I）》，臺北：藝術家出版，2018，頁 16-27

高以璇、胡懿勳主訪編撰，《林玉山：師法自然》，臺北：國立歷史博物館，2004

國立歷史博物館編輯委員會編，《林玉山教授創作展》，臺北：國立歷史博物館，2000

黃琪惠，〈戰爭與戒嚴〉，《臺灣美術兩百年（上）》，臺北：春山出版，2022，頁 216-239

戰爭中的美術：
二戰下臺灣的時局畫

作　　　者	黃琪惠
副總編輯	洪仕翰
責任編輯	余玉琦
行銷總監	陳雅雯
行　　　銷	趙鴻祐、張偉豪、張詠晶
封面設計	兒日設計
版面設計	職日設計

出　　　版	衛城出版／左岸文化事業有限公司
發　　　行	遠足文化事業股份有限公司（讀書共和國出版集團）
地　　　址	23141 新北市新店區民權路 108-3 號 8 樓
電　　　話	02-22181417
傳　　　真	02-22181727
客服專線	0800-221029
法律顧問	華洋法律事務所　蘇文生律師
印　　　刷	通南彩色印刷股份有限公司
初　　　版	2024 年 2 月
定　　　價	580 元
Ｉ Ｓ Ｂ Ｎ	9786267376249（紙本） 9786267376232（PDF） 9786267376225（EPUB）

ACRO
POLIS　Email acropolismde@gmail.com
衛城　Facebook www.facebook.com/acrolispublish

國家圖書館出版品預行編目（CIP）資料

戰爭中的美術：二戰下臺灣的時局畫／黃琪惠著.- 初版.
　　新北市：衛城出版，左岸文化事業有限公司, 2024.02
　　面；　公分
　　ISBN：978-626-7376-24-9（平裝）

　1. 美術史 2. 第二次世界大戰 3. 台灣

909.33　　　　　　　　　　　　　　　　113000259